初學者的花藝設計配色讀本

坂口美重子

Contents

前言

開始學習顏色至今，已經將近20年了。
20年說起來很長，但似乎也就是轉瞬之間的事。

在擔任上班族時，在京都的庭園中深受植物之美所感動，
因此開始學習花藝設計。
我原本就喜歡花卉，也經常以花當作禮物送人，
所以對於花店製作的包裝色彩，
及花的搭配方式等很有興趣，
也就漸漸喜歡上了這門學問。

花本身的顏色之美，已經相當令人讚嘆，
不過在加以組合之後，又會呈現不同的面貌。

有了這個想法之後，我開始到色彩學學校去學習色彩。
在那裡紮紮實實地學習到色彩的基礎。
在花藝設計中所使用的配色，與花的配色氛圍，
都深受我的花藝老師Gabriel·W·久保的薰陶。
帶著女人味的溫暖用色，及導入大量歐洲文化感的色彩，
在這同時，又能呈現出統整感的優雅配色，
無論是學習之初或現在，都還是讓我感覺無比美麗。

無論是花藝設計還是顏色學習，都要大量接收美的事物。

尋找喜歡的顏色與事物，
持續加以研究，並樂在其中。
我覺得這個簡單的道理是最重要的。

如果在閱讀了本書之後，能讓更多人感覺到
「花色的搭配真是讓人愉快，真美啊！」那就是我莫大的榮幸了。

試著想像著給人溫暖意象的物體與事物，應該不難吧！例如暖爐火焰的紅色，夕陽時天空的橙色，讓人聯想到充分沐浴在陽光中的向日葵的黃色等。

暖色除了讓人感覺到溫暖之外，也容易引人注意，且在視覺上也會顯得較大，因此又稱作膨脹色。

鮮豔的紅色、橙色與粉紅色等，對於眼睛的刺激很強，因此在色彩心理學上，認為在使人提升心情與使人興奮等方面，有很好的效果。舉例來說，拍賣會場的海報，或鬥牛士所揮舞的布，之所以是紅色的，就是要利用紅色會激起爭鬥心，讓神經得以活化的效果。

此外，若從色調層面來考慮，由於鮮豔的暖色系更具刺激性，而如果是粉嫩的暖色系，例如淡粉紅色或淡黃色的配色，能夠給人溫暖而非炎熱的意象，可以表現出安穩的溫暖感。

到醫院探病的花，或送給身體微恙的朋友的花禮，與其使用鮮豔且刺激性強的紅色或粉紅色配色，更推薦使用給人安穩溫柔感覺的暖色系。溫柔的暖色系，可以給衰弱的內心與身體逐漸帶來活力。

暖色

讓人感到溫暖的顏色稱為暖色。
紅色・粉紅色・橘色・黃色系等都屬於暖色。

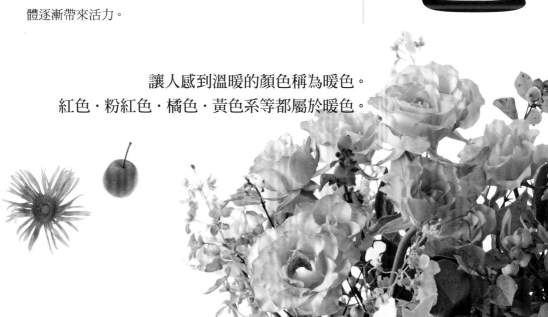

熱情之色
Red

紅色

「熱情」‧「火焰」‧「愛」‧「憤怒」‧「勇氣」‧「精力充沛」

紅色會刺激人類的交感神經，會促發緊張感跟興奮感，因此經常使用在拍賣的會場介紹，
或餐飲業的宣傳廣告文字上。因為具有引人注目的效果，也是提醒人們留意的顏色。

紅色給人熱情且活力充沛的感覺。在選舉等場
合，也被作為決勝領帶的顏色。想要踏出第一
步時，或想要鼓起勇氣努力奮鬥時，是相當具
有效果的顏色。

另外，如同自古以來在日本的神社與鳥居等地
所見，紅色也被當作驅魔的顏色來使用。而與
白色組合之後，又成為祝福的顏色。神社巫女
的衣服也是紅色與白色。出現在〈紅舞鞋〉童
話中，具備舞動不止的奇異力量的紅舞鞋，及
在〈白雪公主〉中巫婆給公主的毒蘋果，其紅
色則帶著詭異的力量，讓人感到恐怖。

紅色的花看起來很美，「想要拿來裝飾」、
「想要拿來送人」等時候，應該是充滿活力的
健康狀態，或可以採取主動進行活動的時候。
以紅色的花當作禮物送人時，需要稍微留意。
因為是高能量的強烈顏色，所以在沒精神的時
候，光是看著就會讓人感到疲倦。

紅色花材的推薦用途

◎ 慶祝儀式或音樂會等的舞台花
◎ 選舉或運動比賽等的祝賀勝利用花
◎ 祝賀花甲
◎ 祝賀合格

不推薦的用途

✕ 探訪長期患病者的用花
✕ 想要放鬆的場所（美容沙龍等）

配色的基礎

紅色是充滿活力的顏色，因此不適合與藍灰色或薰衣草色等煙燻色調的顏色搭配。可以使用棕色或綠色來增加穩定感與清新感。或者，若配上同等鮮豔的暖色系來營造活力感，即使是多色配色，也能營造明快的感覺。

彼此不適合搭配

紅色＋煙燻色調的顏色

增加清新感

紅色＋綠色

以暖色系營造活力感

紅色＋黃色

花材圖鑑

Red
紅色

明亮鮮豔的鮮紅色與標準的紅色、帶著橘色的橘紅色、含有黑色的暗紅色等，紅色有許多不同種類。

●鮮紅色
百日草
原產於墨西哥的菊科植物。其他還有橘色、粉紅色、黃色等。
產期：6 至 10 月左右

●鮮紅色
大理花（Red Star）
花朵的大小平均達10公分的球狀花型大理花，清新而鮮豔的紅色。
產期：全年

●鮮紅色
寒丁子（Royal Daphne Red）
四角形球狀般的花蕾，花的大小約1公分的小型花。
產期：5 至 3 月左右

●鮮紅色
玫瑰（Little Marvel）
朱紅色的小型迷你玫瑰，很符合其「小驚奇」名字的可愛感覺。
產期：全年

●鮮紅色
玫瑰（Red Star）
明亮鮮豔的紅色給人的感覺強烈而美麗，比起Rote Rose還要更明亮的紅色。
產期：全年

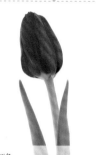

●鮮紅色
鬱金香（Ile de France）
簡單的單瓣花型，鮮豔的紅色單用一朵也能很有存在感。
產期：12 至 4 月左右

●鮮紅色
萬兩
萬兩是正月的幸運物。初夏時有白色小花，冬天則結有紅色果實。
產期：12 至 4 月左右

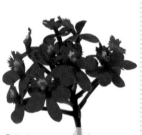

●鮮紅色
蘆莖樹蘭（Fire Ball）
屬於蘭花一種的蘆莖樹蘭。帶著如同球狀的小型花，顯色良好。
產期：12 至 6 月左右

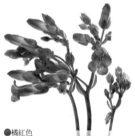

●橘紅色
長壽花（Queen）
彷彿多肉植物的肥厚葉片與花朵是其特徵。紅色之外，還有橘色、粉紅色、黃色、白色等。
產期：全年

●橘紅色
迷你番茄
隨著個體差異，有深紅色、亮紅色、朱色、黃色、綠色等各種顏色。可以當作果實來使用。
產期：全年

●橘紅色
火鶴（Montero）
原產於熱帶非洲，天南星科。紅色花苞與黃色肉穗花序的對比，是其魅力所在。
產期：4 至 1 月左右

●橘紅色
鈴薔薇
秋天時，帶著橘色的紅色果實會結成穗狀。果實形狀略呈橢圓。
產期：9 至 10 月左右

●紅色
陸蓮（Toulon）
給人鮮豔感的大型品種。明亮鮮烈的紅色，使其極具存在感。屬於春天的花。
產期：全年

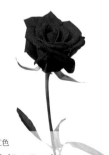

●紅色
玫瑰（Rote Rose）
可稱為紅色玫瑰的代表選手，在日本開發出來的花種。沉穩高級的深紅色。
產期：全年

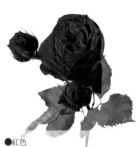

●紅色
玫瑰（Piano）
如古典薔薇般厚實的大型玫瑰，富有深度的紅色。
產期：全年

●紅色

歐石楠（Fire Heath）

杜鵑花科歐石楠屬的常綠灌木。花莖的前端有長筒狀的花，也有粉紅色品種。

產期：全年

●紅色

地中海莢蒾

帶著光澤的圓形果實，到了秋天會從黃綠色轉為紅色。果實有絕妙的漸層。

產期：9 至 11 月左右

●紅色

海棠果

5、6 公分左右的迷你蘋果。以竹籤刺穿，就可以用於花藝設計中。

產期：全年

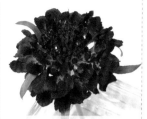

●暗紅色

松蟲草

重瓣花型，深紅色便於用來收束明亮顏色。

產期：9 至 7 月左右

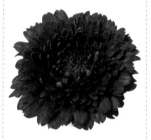

●暗紅色

非洲菊

華麗的重瓣花型非洲菊，給人不同於單瓣花型的感覺。也有其他顏色品種。

產期：全年

●暗紅色

火鶴（Chichiyasu）

接近棕色的暗紅色，這種色調推薦使用在贈送男性的花束與設計上。

產期：4 至 1 月左右

●暗紅色

千代蘭（Hibi）

蘭花的一種，主要生產於東南亞。莖部有部分是深粉紅色，是有趣的特徵。

產期：全年

●暗紅色

火鶴（Castano）

介於紅色與棕色之間的磚瓦色調品種，給人強烈的印象。

產期：全年

●暗紅色

火鶴（Safari）

比起其他種火鶴更薄，可以清楚看見葉脈。接近於棕色的紅色。

產期：全年

●暗紅色

孤挺花（Red Lion）

大型鮮紅的球根花。球根部分極富營養，即使不加土壤或水分培養也能生長。

產期：9 至 5 月左右

●暗紅色

長壽花（Wendy）

懸掛著彷彿鐘狀的花，是可愛的冬天花朵。花朵內側是淡黃色的。

產期：1 至 5 月左右

●暗紅色

菊花（Pretty Rio）

華麗的大型花。花瓣內側顏色深，背面則淡。愛知縣赤羽根原產品種。

產期：9 至 4 月左右

●暗紅色

多肉植物（火祭）

隨著氣溫降低，會從綠色變色為鮮豔的紅色。喜愛日照。

產期：全年

●暗紅色

紅果

看似彷彿紅色果實的花蕾。開花之後，花朵是淡綠色的。花的形狀尖銳。

產期：10 至 11 月左右

●暗紅色

火龍果（Excellent Flare）

略顯素雅的紅色秋天果實，也有其他種顏色。

產期：3 至 12 月左右

●暗紅色

四季樒

結著大量接近深粉紅色的紅色小花穗。也有綠色、米色等種類。

產期：全年

鮮紅色

鮮明不帶雜質，且令人印象深刻的紅色

📖 顏色的效果・特徵・用途

◎標準的紅色。

◎適合運用在送給女性的禮物上。

◎適合表達熱情、愛情的時刻。

◎改變設計的形式，就可以用在慶祝花甲時。

📄 配色重點

◎僅透過紅色的濃淡變化來調和。

◎作為輔助素材的葉材，也以紅色系至棕色來加以調和。

◎如果是在春天使用，搭配鮮豔色調的橘色也很適合。

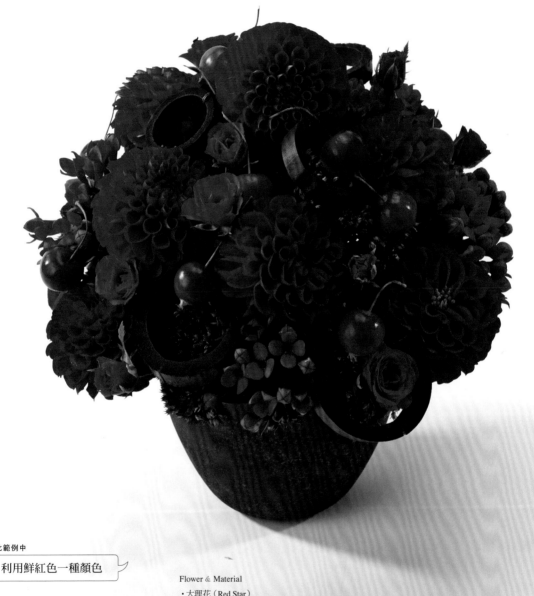

在此範例中

利用鮮紅色一種顏色

這個設計所使用的鮮紅色花材，讓人聯想到女性極喜愛的紅鞋與緞帶。為了強調可愛感，使用圓形來加以統一。作為輔助素材的竹圈裝飾及花器，還有萬年草帶棕色的紅，使得作為主角的迷你玫瑰及大理花的鮮紅色，更顯生命力。

Flower & Material

・大理花（Red Star）

・寒丁子（Royal Daphne Red）

・萬年草（Red）

・紅果

・玫瑰（Little Marvel）

・海棠果（Crabapple）

・竹

橘紅色

帶著橘色的紅色，給人活力新鮮的感覺

顏色的效果‧特徵‧用途

◎ 色調明亮且充滿活力的維他命色。

◎ 充滿生機的新鮮感。

◎ 適合作為畢業、始業祝福的禮物。

配色重點

◎ 以不帶雜質的鮮豔色調來加以統一。

◎ 以在色相環中相鄰近的類似色來配色。

◎ 顏色的數量上，使用三至四種顏色容易有統一感。

◎ 重複顏色。

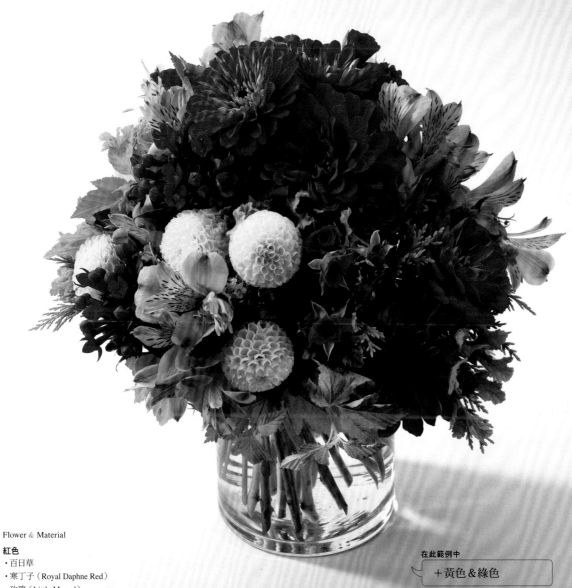

Flower & Material

紅色

‧百日草

‧寒丁子（Royal Daphne Red）

‧玫瑰（Little Marvel）

其他顏色

‧大理花（月見草）

‧水仙百合（Mango）

‧天竺葵

‧粉花繡線菊

‧針葉樹

在此範例中

＋黃色＆綠色

給人活力感的帶橘色的紅色、檸檬黃色及綠色的維他命色組合。透過明亮色調的類似色來調和，是適合擺在早餐餐桌上的活力配色。百日草的花瓣中帶有黃色，重複出現乒乓大理花的檸檬黃色，讓彼此得以調和。

酒紅色

含有黑色的紅色，優雅沉穩且具厚重感

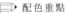 顏色的效果 · 特徵 · 用途

◎ 兼具厚重感與高級感。

◎ 沉穩的成熟感。

◎ 適合用在名人雲集的晚宴。

配色重點

◎ 顏色控制在兩種顏色左右。

◎ 鮮豔的橘色與黃色組合之後會顯得過
　於明亮，因此不OK。

◎ 如果是室內裝潢較為厚重感的場所，
　將花器的顏色改成青銅色，進一步加
　強作品的厚重感也可以。

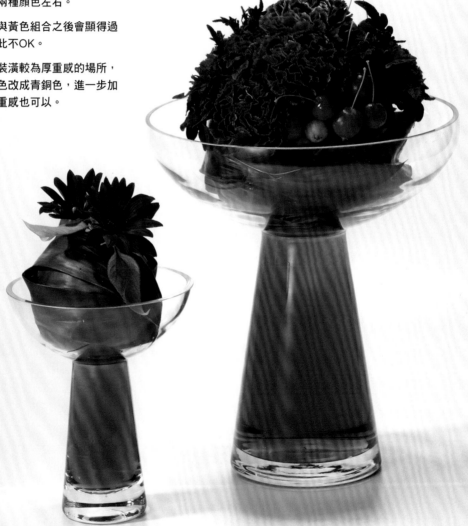

在此範例中

＋粉紅色

幽暗且給人優雅沉穩印象的紅色，在其中加
入增加輕盈感與躍動感的帶紫的粉紅色。酒
紅色的特點是厚重感與高級感，不過放在玻
璃器皿上會提高重心，並同時搭配粉紅色的
色彩水，給人現代感與年輕感。要訣在於粉紅
色要避免過於明亮。

Flower & Material

· 康乃馨（Nobbio Black Heart）

· 海棠果（Crabapple）

· 彩葉草

· 朱蕉（Atom）

· 向日葵（Cocoa）

· 色彩水用顏料

紅色+綠色

印象派的紅色&綠色，展現對比的配色

顏色的效果· 特徵· 用途

◎ 對比強烈，令人印象深刻。

◎ 適合用在展示的場合等，希望引人注目時。

◎ 對比色的配色所形成的強烈感覺。

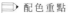

▷ 配色重點

◎ 統一花色與花器的顏色。

◎ 當全是深色時，加上白色可以使顏色看
　起來更加清晰。

◎ 避免與灰色調的顏色相組合。

◎ 紅色與綠色的對比很強，因此等比例的
　使用是不OK的。重點是要決定哪種顏色
　的比例要多，以當作主色。

在此範例中

利用花器的顏色

配合令人印象深刻的點狀花器的顏色，各使
用一朵同色花來完成作品。紅色與綠色作為
對比色其對比強烈，即使單一朵花的組合也
能給人強烈的感覺。例如在展示的場合等，需
要引人注目時就適合使用。花器是德國品牌
Nachtmann的Amalfi。

Flower & Material
紅色
· 大理花

其他顏色
· 商陸
· 煙霧樹

紅色 + 白色

躍動感的紅色 & 清新感的白色，表示祝賀的顏色組合

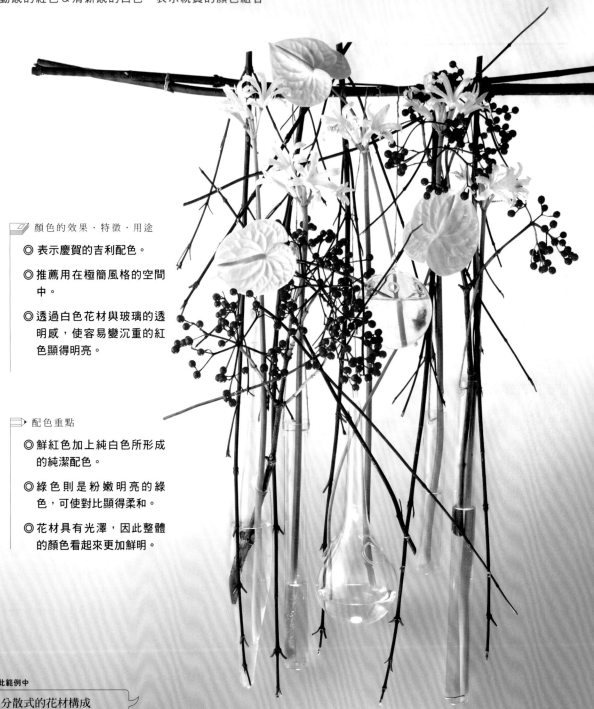

📖 顏色的效果・特徵・用途

◎ 表示慶賀的吉利配色。

◎ 推薦用在極簡風格的空間中。

◎ 透過白色花材與玻璃的透明感，使容易變沉重的紅色顯得明亮。

✏️ 配色重點

◎ 鮮紅色加上純白色所形成的純潔配色。

◎ 綠色則是粉嫩明亮的綠色，可使對比顯得柔和。

◎ 花材具有光澤，因此整體的顏色看起來更加鮮明。

在此範例中

分散式的花材構成

紅白是表示祝賀的顏色。地中海莢蒾的鮮紅色，配上同樣帶著鮮明高級光澤的鑽石百合的白色，給人明亮清新的感覺。將紅色與白色優雅地連結起來的火鶴，其淡綠色與玻璃花器，給整個作品增加了明亮感，扮演了重要的角色。

Flower & Material

紅色
・地中海莢蒾
・紅竹

其他顏色
・鑽石百合
・火鶴

暗紅色 + 棕色

沉穩的紅色加上安定的棕色

◎ 和風的配色。

◎ 適合用於和食料理店的開店
　慶賀。

◎ 沉穩的成熟形象。

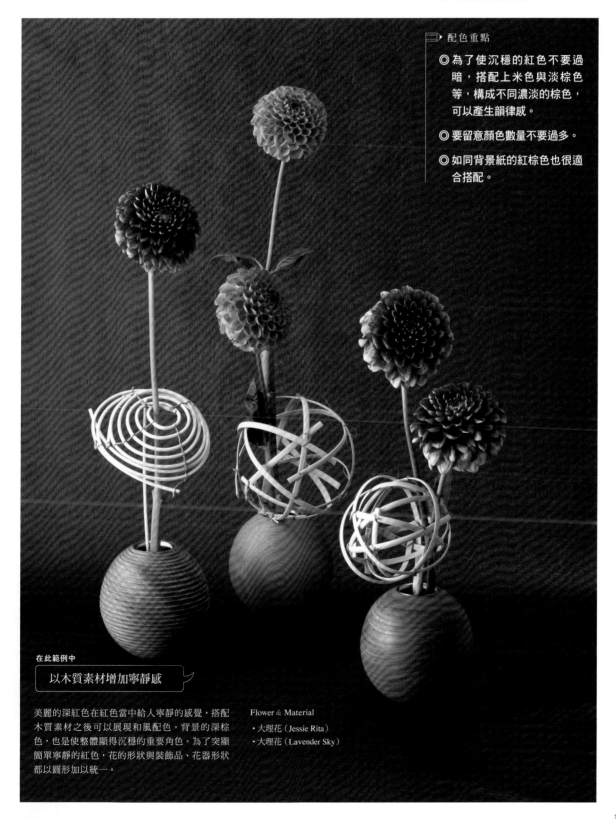

▷ 配色重點

◎ 為了使沉穩的紅色不要過
　暗，搭配上米色與淡棕色
　等，構成不同濃淡的棕色，
　可以產生韻律感。

◎ 要留意顏色數量不要過多。

◎ 如同背景紙的紅棕色也很適
　合搭配。

在此範例中

以木質素材增加寧靜感

美麗的深紅色在紅色當中給人寧靜的感覺，搭配
木質素材之後可以展現和風配色。背景的深棕
色，也是使整體顯得沉穩的重要角色。為了突顯
簡單寧靜的紅色，花的形狀與裝飾品、花器形狀
都以圓形加以統一。

Flower & Material
・大理花（Jessie Rita）
・大理花（Lavender Sky）

幸福之色

Pink

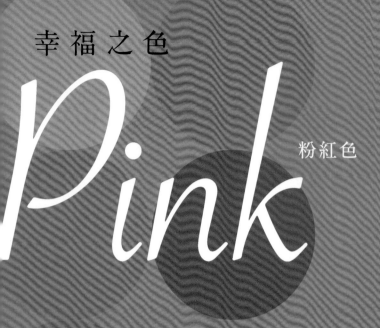

粉紅色

「幸福感」‧「甜蜜」‧「溫柔」‧「戀情」

粉紅色的特點是有很強的放鬆效果。
由於會促進女性賀爾蒙，
所以也會使得心情變得溫柔，令人感覺年輕的受歡迎色彩。

粉紅色是在紅色當中加入白色的顏色。如同關鍵字所顯示的，能夠表現女性喜愛的氛圍。

粉紅色的花非常多，有紅紫色中加入白色的帶藍色粉紅，及帶橘色的鮭魚粉紅色、白色比例高的櫻色等，各種粉紅色都給人不同的感覺。

相對於給人強烈刺激的紅色，粉紅色由於帶有白色，給人溫柔和順的感覺，幾乎可稱之為女性的顏色也不為過。即將結婚的女性臉頰會因興奮而帶著粉紅，這種粉紅色可稱作「幸福感」的象徵。或許是因為臉頰的顏色，即將結婚的女性總是給人很適合粉紅色的感覺。

此外，由於粉紅色有很好的放鬆效果，在照護機構的室內裝潢中也很常被使用。白色比例高的淡粉紅色，會給人輕薄感或孩子氣的感覺，因此不適合用在企圖營造高級感或成熟氛圍的時候。

◎ 婚禮用花

◎ 作為送給女性的禮物或祝賀

◎ 探望慰問

◎ 裝飾在普羅旺斯風格的自然浪漫氛圍房間中

不推薦的用途

✕ 現代感裝潢的房間

✕ 送給男性的禮物

配色的基礎

粉紅色是含有白色的明亮溫柔的顏色，因此就基本的配色方式而言，可以搭配同樣含有白色的粉藍色，或粉黃色等粉嫩色調來加以統一，或以紅色同色系的濃淡變化來加以搭配。搭配含有灰色的煙燻色調的色彩也很適合，可以形成高級感的配色。

以粉嫩色調加以統一

粉紅色＋淡黃色

同色系的濃淡變化

粉紅色＋深紅色

搭配煙燻色調的顏色來形成高級感

粉紅色＋粉綠色

17

Pink
粉紅色

給人些許涼冷感的藍粉紅色、可愛嬌點的橘粉紅色、成熟感的紫粉紅色等，同樣是粉紅色，也有相當多的種類。

●藍粉紅色
玫瑰（Luxuria）
清雅凜然的顏色，適合舒緩綻放的標準花型，高級且美麗。
產期：全年

●藍粉紅色
玫瑰（My Girl）
明亮的粉紅色且少刺的大型玫瑰。帶有微香，適合作為送給女性的禮物。
產期：全年

●藍粉紅色
玫瑰（Blue Mille-Feuille）
如同名稱所示，具有華麗的多重花瓣。是帶著紫色的優雅粉紅色。
產期：全年

●藍粉紅色
洋桔梗（Aube Pink Flush）
豪華的大型花。給人涼冷感的暈染粉紅系的花色，適合秋天的婚禮。
產期：全年

●藍粉紅色
陸蓮（Amiens）
淡粉紅色透明般的花瓣深具女人味，而令人喜愛。是屬於春天的花。
產期：12 至 4 月左右

●藍粉紅色
鬱金香（Pink Diamond）
簡單的單瓣花型，但其甜美的粉紅色看起來相當華麗。也可以作為盆栽種植。
產期：12 至 3 月左右

●藍粉紅色
薑荷花
原產於熱帶亞洲的薑科植物。花期為初夏到夏天，別名為春鬱金。也有白色品種。
產期：6 至 11 月左右

●藍粉紅色
康乃馨（Star Cherry Tessino）
少見的尖狀花瓣的散射花型康乃馨。鮮豔的深粉紅色。
產期：全年

●藍粉紅色
紫嬌花
原產於南非的百合科植物，除了有接近紫色的粉紅色之外，也有白色種類。是屬於初夏的花。
產期：全年

●藍粉紅色
粉紅藍星花
夾竹桃科藍星花屬，藍星花的粉紅色品種。
產期：全年

●藍粉紅色
文心蘭（Haruri）
蘭的一種，混合了淡黃色與粉紅色的花色很少見。保存時間久。
產期：全年

●藍粉紅色
香豌豆花（Heart）
花色為白色到櫻色的漸層，花瓣的周圍有深粉紅色。
產期：12 至 4 月左右

●藍粉紅色
松蟲草（Crystal）
如同名稱所示，看起來像是白色的淡粉紅色花種。
產期：9 至 5 月左右

●橘粉紅色
非洲菊（Peach Cake）
給人可愛感覺的小型非洲菊。幾乎沒有花粉的品種，保存時間長。
產期：10 至 6 月左右

●橘粉紅色
玫瑰（Halloween）
花色從帶米色的無光澤粉紅色到接近紫色都有，具有香氣。
產期：全年

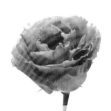

●橘粉紅色

洋桔梗（Aube Cocktail）

在黃色底上看似噴灑著深桃色，色調柔和。推薦在夏天使用的品種。

產期：全年

●橘粉紅色

玫瑰（Draft One）

對比給人堅硬感的名稱，是具有荷葉邊般可愛花瓣的迷你玫瑰。

產期：全年

●橘粉紅色

垂筒花

在莖部前端結有許多細筒狀的花，彷彿煙火。也有紅色、黃色、白色等種類。

產期：1 至 3 月左右

●橘粉紅色

波斯菊

雖然給人深粉紅色的感覺很強，不過也有花瓣淡淡帶著橘色的品種。

產期：8 至 11 月左右

●橘粉紅色

玫瑰（M Polvoron）

米黃色上淡淡帶著粉紅色的柔和色調迷你玫瑰。

產期：全年

●橘粉紅色

玫瑰（Blanc Pierre de Ronsard）

庭園玫瑰中的高人氣品種，隨著花開的過程，玫瑰色會逐漸變成白色。有微微的香氣。

產期：全年

●橘粉紅色

泡盛草

集合大量小花所形成的蓬鬆感的花。也有白色、深粉紅色等品種。

產期：1 至 7 月左右

●橘粉紅色

陸蓮（Idola）

彷彿在乳白色的花瓣上染上了些許粉紅色的雙色花。

產期：12 至 4 月左右

●紫粉紅色

玫瑰（Yves Piaget）

無論是香氣或姿態，都深具魅惑力的豪華大型玫瑰，花開之後更顯華麗。

產期：全年

●紫粉紅色

洋桔梗（Nightingale）

花瓣的荷葉邊給人豪華感的重瓣花型，鮮明的紫粉紅色給人強烈印象。

產期：6 至 11 月左右

●紫粉紅色

蘆莖樹蘭（Violet Queen）

鮮艷的深粉紅色深具熱帶風情，與中間的黃色花芯所產生的對比也很美妙。

產期：2 至 4 月左右

●紫粉紅色

多花素馨

原產於中國的藤蔓類灌木。開花之後花色為白色，花蕾外側為粉紅色。有香味。

產期：1 至 5 月左右

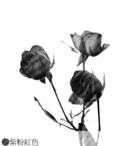

●紫粉紅色

玫瑰（Paris）

冠上巴黎名稱的杯狀花型迷你玫瑰。花雖小，但香味馥郁。

產期：全年

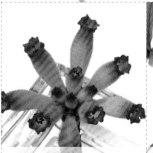

●紫粉紅色

歐石楠

原產於南非的杜鵑花科。特徵為深色邊緣的長筒狀花，也有朱色。

產期：全年

●煙燻粉紅色

聖誕玫瑰

在園藝中也是高人氣的花種。除了複雜的煙燻色之外，也有白色與綠色品種。

產期：11 至 5 月左右

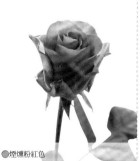

●煙燻粉紅色

玫瑰（Café Latte）

帶著辛辣香氣的大型玫瑰。介於米色與粉紅色之間的素模色調。

產期：全年

嫩粉紅色

甜蜜自然風的粉紅色

◎ 溫柔甜蜜的氛圍。

◎ 最適合作為送給年輕女性的禮物。

◎ 有營造寧靜感的效果，所以也適合用在花園派對的桌花。

配色重點

◎ 即使只有粉紅色的配色，也要注意濃淡變化，不要讓作品太單調。

◎ 使用銀葉菊等銀色系的葉材來收束整個作品。

◎ 透過顏色的重複，使得作品看起來更加華麗。

在此範例中

透過紅色來增加成熟感

以帶黃色的溫暖粉紅色為主色，將粉紅色的可愛小花與果實集合而成的設計。配合玫瑰的粉紅色會讓人聯想到的「柔順」、「可愛」等關鍵字，在形狀設計上也以圓形為主。玫瑰的邊緣與蘋果的紅色形成了顏色的重複，在可愛感中也稍微給人成熟感。

Flower & Material

粉紅色

‧玫瑰（Draft One）

‧文心蘭（Haruri）

‧粉紅藍星花

‧雪果

其他顏色

‧蘋果樹

‧銀葉菊

‧攀根

‧常春藤

糖果粉紅色+杏色

讓人聯想到糖果的粉紅色漸層

◫ 顏色的效果・特徵・用途

◎ 柔順溫和的療癒系顏色。

◎ 配上花器的粉紅色，與花的顏色相重複。

◎ 不適合放在優雅沉穩的空間。

◎ 適合當作生產祝賀。

◫ 配色重點

◎ 以柔嫩色調來統一。

◎ 黑色或藍色等收束色是不OK的。

◎ 為了不使作品單調，而混合了數種粉紅色。

在此範例中

花器也以柔軟的顏色加以搭配

以柔嫩色調的顏色，來統一整體的甜美配色。糖果粉紅色與杏粉紅色之上再加上米黃色，使得甜美中也能有清爽感。推薦使用在生產祝賀與復活節花藝設計。花器使用如同灑滿砂糖般的霧面玻璃，營造溫和柔軟的氣氛。

Flower & Material

粉紅色
・文心蘭（Haruri）
・陸蓮
・垂筒花

其他顏色
・水仙（Replete）
・香豌豆花
・麥桿菊
・兔尾草

藍粉紅色

具現代感 & 成熟感的藍粉紅色

顏色的效果・特徵・用途

◎ 比起杏粉紅色，帶大量藍色的粉紅色給人沉穩成熟的感覺。

◎ 兼具可愛與沉穩的感覺。

◎ 適合放在能夠放鬆安靜讀書的房間。

配色重點

◎ 為了要控制粉紅色的甜美感，推薦搭配灰色跟棕色。

◎ 搭配鮮豔的黃色會太有活力，不適合。

◎ 若將棕色換成黃綠色，就變成春天感的配色。

◎ 若將花器的顏色從黑色換成米黃色或棕色，整體感覺會變明亮。

在此範例中

＋棕色

帶有藍色的粉紅色，在粉紅色當中具有現代感與成熟感。這種粉紅色搭配上棕色之後，整體會顯得特別高級。雖然是自然的配花方式，藍粉紅色配上棕色會增加優雅沉穩的氣氛。花器的顏色則搭配棕色而選用深色。

Flower & Material

粉紅色
・康乃馨（Star Cherry Tessino）
・寒丁子
・薑荷花

其他顏色
・地榆
・紫葉風箱果
・鈕釦藤

粉紅色＋紅色

透過配色，將粉紅色變成成熟的顏色

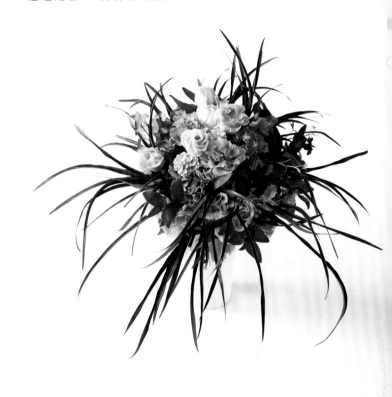

▱ 顏色的效果・特徵・用途

◎ 在粉紅色上加入紅色，讓人聯想到成熟果實的配色。

◎ 適合用在品酒會等成人聚會的場合。

◎ 也適合用於送給女性的聖誕禮物。

▱ 配色重點

◎ 粉紅色與紅色、紫色形成漸層配色，因此適合一起搭配。

◎ 黃色的花材不是沉穩的色調，因此要避免搭配在一起。

◎ 如果花器使用棕色的籠子，與花色也很適配。

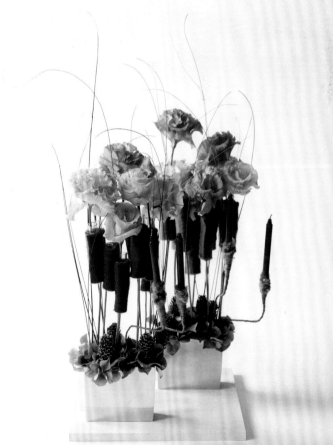

在此範例中

┃ 在濃淡各異的粉紅色中加入紅色 ┃

雖然這個設計作品與花束形狀不一樣，但是兩者都在具備高級感的洋桔梗的粉紅濃淡變化上加入紅色，形成帶著成熟感的可愛粉紅色配色。花束中搭配了酒色系的紅色與帶著紅色的粉紅色，而這個設計作品中則加入棕色的繡球花，用以襯托突顯粉紅色。

Flower & Material

花束：
・洋桔梗（Voyage）
・繡球花
・火龍果（紅葉）
・五彩千年木（Super Line）
・常春藤

盆花：
・洋桔梗（Voyage）
・繡球花
・松果
・不織布

煙燻粉紅色

讓人聯想到晨靄的透明感粉紅色

◎ 特徵為寧靜感與透明感的粉紅色。

◎ 因為是灰色調顏色,給人高級優雅的感覺。

◎ 適合用於賞櫻茶會或成年女性的晚餐聚會等。

📑 配色重點

◎ 純以煙燻色調的顏色來加以調和,會增加優雅感。

◎ 點綴色使用明亮的綠色與橘色來增加清快感。

◎ 鮮豔的紅色或黃色並不適合用來配色。

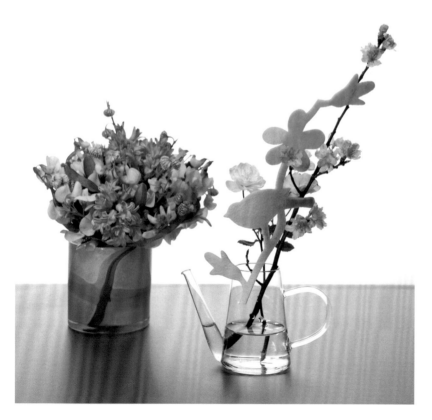

在此範例中

以玻璃花器搭配優美的粉紅色

在粉紅色上彷彿帶著灰色面紗般的煙燻粉紅色花材,這種顏色十分優美高尚。這種粉紅色與具有透明感的玻璃花器,配上萊姆綠色是最佳搭擋。除此之外,也推薦將煙燻粉紅色配上帶有粉紅色的棕色的組合。

Flower & Material

上:
・鐵線蓮
・獼猴藤

下:
・玫瑰(Green Ice)
・風信子
・宿根香豌豆花
・綠石竹
・三叉木

洋粉紅色

讓心情雀躍的活力色

🗞 顏色的效果・特徵・用途

◎ 原色的粉紅色十分具有活力，是引人注目的顏色代表。

◎ 印刷三原色之一。

◎ 適合運動服飾的新作發表會等，陳列鮮豔顏色的場所。

📖 配色重點

◎ 鮮豔而引人注目的配色。

◎ 若要增加顏色，適合加上鮮豔的綠色或紫色。

◎ 鮮豔的粉紅色配上橘色讓人聯想到朝霞，給人活力早晨的感覺。

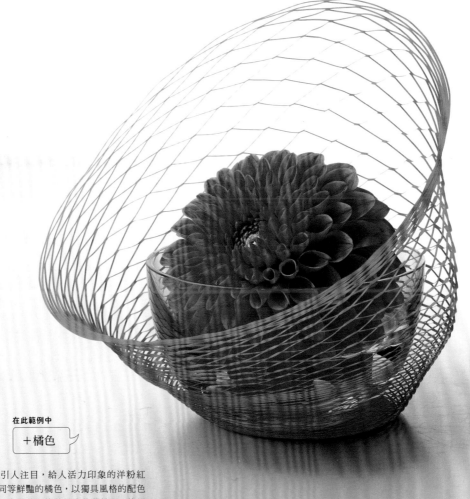

在此範例中

＋橘色

十分容易引人注目，給人活力印象的洋粉紅色。配上同等鮮豔的橘色，以獨具風格的配色完成設計。大理花即使數量少依舊搶眼，使用上不需用到大量小花，只需要一朵就有足夠強度。所使用的花材與其他材料雖少，但透過配色方式還是可以營造強烈印象。

Flower & Material
・大理花

光明之象徵

Yellow

黃色

「光」・「喜悅」・「解放」・「希望」・「撒嬌」
「提升財運」・「孩子氣」

黃色是引人注意的顏色，因此常用在道路工程標誌，
與運動服飾及兒童配戴的帽子等。

黃色是花色當中最為明亮的顏色。或許是來自其光明的形象，以風水來說，一般認知是提升財運的顏色。以色彩心理學來說，黃色是「撒嬌」的象徵，在兒童繪畫中大量使用黃色時，據說就隱含著想要吸引周圍注意、受人注目、想與母親撒嬌等心情。

黃色是引人注意的顏色，因此常用在道路工程標誌與運動服飾上。兒童配戴的帽子與包包使用黃色，目的也是為了引起注意讓兒童避免危險。

由於兒童所使用的物件多為黃色，加上小雞與雞蛋的顏色等所引起的聯想，黃色也是象徵「孩子氣」的顏色。

黃色花材以春天最多，是適合充滿喜氣的初春時節與溫暖日照的花材。

黃色花材的推薦用途

◎ 入學祝福
◎ 春天的花園派對
◎ 復活節的花藝設計
◎ 父親節禮物

不推薦的用途

✕ 作為禮物送給喜愛成熟感單色調的成年女性
✕ 想要展現寧靜感的時候

配色的基礎

因為黃色是熱鬧明亮的顏色，不適合與稱作中間色的煙燻色調顏色相搭配。可以搭配白色，作出讓人聯想到光明的明亮配色，或搭配橘色或亮紅色，作出活力感的配色也很適合。為了要突顯黃色而搭配作為對比色的藍色，也是具備收束感的美麗配色。

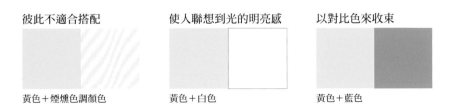

彼此不適合搭配	使人聯想到光的明亮感	以對比色來收束
黃色＋煙燻色調顏色	黃色＋白色	黃色＋藍色

花材圖鑑

Yellow
黃色

從給人活力印象的明亮黃色，到帶著些許橘色的溫暖黃色、柔軟的米黃色、涼冷感的檸檬黃色等。春夏的花材為多。

◯黃色
黃花矢車菊蘇丹

菊科的春天花材，帶有芳香。別名「黃花香矢車」。

產期：11 至 6 月左右

◯黃色
水仙百合（Mango）

讓人聯想到芒果的鮮豔色彩，中央的斑點也惹人喜愛。

產期：10 至 6 月左右

◯黃色
連翹

木樨科的落葉灌木。早春時，黃色小花會在葉子萌發之前綻放。

產期：3 至 4 月左右

◯黃色
水仙（Tete-a-Tete）

花朵大小約3至4公分，鮮豔黃色的美麗小型水仙。

產期：11 至 5 月左右

◯黃色
堆心菊

又稱為「團子菊」的菊科多年生草本植物。黃色之外，有類似紅色與橘色的品種。

產期：8 至 10 月左右

◯黃色
菊花（Statesman）

可愛的半圓花型的迷你菊花，其蓬鬆感彷彿像是棉花糖一般。

產期：全年

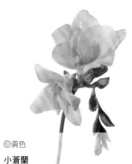

◯黃色
小蒼蘭

原產於南非的鳶尾科花。除了黃色，尚有白色、粉紅色、紅色、紫色等。味道香。

產期：11 至 6 月左右

◯黃色
向日葵（Sunrich Mango）

明亮黃色給人生機勃發感覺的向日葵。手掌大小，很容易運用。

產期：4 至 9 月左右

◯黃色
黃羽扇豆

春天綻放的豆科花。特徵為和緩彎曲的線條及如同花瓣形狀的葉片。

產期：2 至 6 月

◯黃色
千代蘭（Moonlight）

蘭的一種。如其名稱所示，讓人聯想到月光圓潤明亮的黃色。

產期：全年

◯黃色
蜜香情人菊

南非產的的菊科常綠灌木。十分耐寒，春天時會開出1公分左右的小花。

產期：春天左右

◯黃色
爆竹百合

除了黃色單色品種之外，也有藍色與紫色等漸層品種。

產期：2 至 4 月左右

◯黃色
風信子（City of Harlem）

香氣芬芳的春天球根花。結有大量的花，是使得花壇繽紛熱鬧的存在。

產期：10 至 4 月左右

◯黃色
金合歡

早春會開出大量如同棉花柔軟的圓形花朵，是預告春天來臨的華麗花材。

產期：9 至 4 月左右

◯黃色
火焰百合（Flush）

隨著花開過程，在鮮黃色的花瓣上會帶著一條淡淡的橘色。

產期：全年

◯黃色
菊花（Deck Lopez）
可愛的圓球狀乒乓菊。美麗的多層花瓣。
產期：全年

◯黃色
蘭花（Magwi）
紅棕色的斑點紋樣，看起來如同豹紋。獨具個性的蘭花品種。
產期：全年

◯黃色
甜萬壽菊
帶著微香。萬壽菊的相近品種，別名薄荷萬壽菊。
產期：6 至 11 月左右

◯黃色
金杖球
特徵為圓球狀的菊科花。不易褪色，因此也適合乾燥。
產期：6 至 10 月左右

◯帶紅的黃色
水仙百合（原種系）
花朵鮮明富於力量，令人感覺生機勃勃。有顏色與形狀各異的各式品種。
產期：春天左右

◯帶紅的黃色
鬱金香（Monte Spider）
尖端轉細的花瓣鬆軟舞動的變形花型，彷彿山吹色的色調。
產期：11 至 4 月左右

◯帶紅的黃色
金葉合歡
從綠色逐漸轉為漸層到如同黃金般燃燒的美麗葉色。
產期：不定期

◯帶紅的黃色
向日葵（Vincent Orange）
名稱來自畫家梵谷（Vincent van Gogh）的系列。花瓣為圓形。
產期：3 至 9 月左右

●卡其色
金光菊（花芯）
秋天開花的菊科花的花芯。花朵結束綻放之後的狀態，其形狀有趣且具魅力。
產期：秋天左右

◯米黃色
玫瑰（Sara）
淡米黃色給人嫻靜感覺的迷你玫瑰，豐滿的形狀也很可愛。
產期：全年

◯米黃色
洋桔梗
溫柔的米黃色重瓣花型，如同荷葉邊般搖曳的花瓣。
產期：全年

◯米黃色
非洲菊（Enjoy）
中・大型的非洲菊。花芯是美麗的黃綠色，整體給人明亮清晰的感覺。
產期：全年

◯檸檬黃色
卡斯比亞
以如同乾燥花的乾燥質感為其特徵。紫色是標準色，但也有黃色。
產期：全年

◯檸檬黃色
文心蘭（Honey Angel）
蘭的一種，花的形狀有趣獨特。花莖纖細，但是保存時間久。
產期：全年

◯檸檬黃色
大理花（黃玉）
清涼黃色的乒乓花型大理花。花徑約7公分。花期是夏天到秋天。
產期：4 至 12 月左右

◯檸檬黃色
大理花（月見草）
完美球狀的可愛大理花。其球型可以當作設計時的重點。
產期：全年

檸檬黃色

明亮並兼具清涼感·現代感的黃色

◢ 顏色的效果·特徵·用途

◎ 新鮮明亮的清爽感

◎ 適合用在時尚品牌的春夏服裝發表會的前台。

◎ 如果純用形狀令人印象深刻的花種，可以更增加現代感。

🏳 配色重點

◎ 以銀色與卡其色搭配輕快的檸檬黃色，營造現代感。

◎ 純以檸檬黃色＋白色＋米黃色構成，更加明亮輕快。

◎ 紫色與紅色因為過於沉重，用在這個作品不太適合。

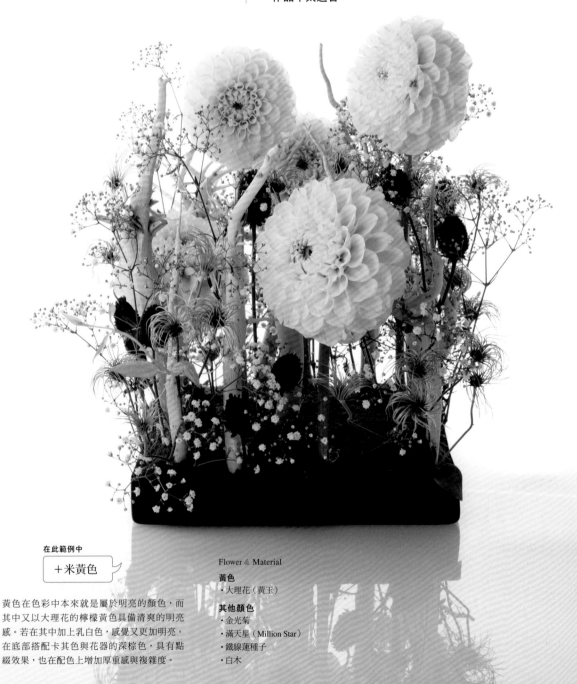

在此範例中

＋米黃色

黃色在色彩中本來就是屬於明亮的顏色，而其中又以大理花的檸檬黃色具備清爽的明亮感。若在其中加上乳白色，感覺又更加明亮。在底部搭配卡其色與花器的深棕色，具有點綴效果，也在配色上增加厚重感與複雜度。

Flower & Material

黃色
· 大理花（黃玉）

其他顏色
· 金光菊
· 滿天星（Million Star）
· 鐵線蓮種子
· 白木

橘黃色

含有橘色的黃色，是日光照射下的顏色

📖 顏色的效果・特徵・用途

◎ 使人聯想到陽光照射下，自然且溫暖的氣氛。

◎ 適合用在自然風氛圍的咖啡店櫃檯。

◎ 如果放在女性們的隨興午餐聚會桌上，可能會成為談論的話題。

📋 配色重點

◎ 黃色與棕色搭配，令人感覺溫暖而安穩。

◎ 也可以銀色尤加利葉來作為點綴色。

◎ 因為棕色與綠色的組合，使得自然感的意象更加強烈。

在此範例中

＋棕色

橘黃色與棕色的配色，彷彿讓人迷失在陽光照射下的原野，令人情緒安穩。非洲菊的中心帶有深棕色，因此適合搭配作為副素材的樹皮。配色與整體形狀都有很好的安定感，加上蔓生百部來增加動感。

Flower & Material

黃色
・非洲菊
・星辰花

其他顏色
・多花桉
・蔓生百部
・樹皮

淡黃色

使人聯想到溫柔早晨陽光的黃色

📖 顏色的效果‧特徵‧用途

◎ 宛如柔軟照射的陽光，蓬鬆溫柔的輕快感。

◎ 適合放在享受早餐的桌上。

◎ 由於是溫柔的顏色，因此也適合用在有小孩的媽媽們的下午茶聚會。

✏️ 配色重點

◎ 以米色、嫩綠色等明亮的色調加以統一。

◎ 為了避免單調，以嫩綠色稍微增加清涼感。

在此範例中

+米色

百日草與法國小菊的圓形小型花，加上米色輕薄的樹皮一圈一圈的重複所形成的動感，這個設計讓人聯想到一天快樂的開始。為了強調淡黃色的溫柔感，因此重點是刻意不加上具有收束效果的深色。

Flower & Material

黃色
‧百日草
‧法國小菊

其他顏色
‧康乃馨
‧羽裂菱葉藤
‧樹皮

嫩黃色
明亮太陽的黃色

📙 顏色的效果・特徵・用途

◎ 燦爛灑落的明亮陽光般的活力感。

◎ 也可以作為舉辦在海景飯店婚禮的新娘花束。

◎ 作為夏天浴衣或泳裝新裝發表會的裝飾。

✏️ 配色重點

◎ 搭配對比色，以對比的方式來讓黃色看起來更明亮。

◎ 透過搭配藍色，構成兼具溫暖與鎮靜效果的配色。

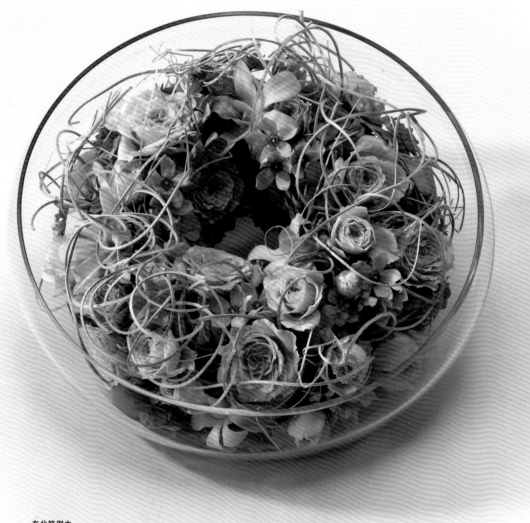

在此範例中

+ 藍色

既明亮又具清涼感，適合夏季清爽日照的花圈設計。裝飾在玻璃花器中，輕快地完成作品。選擇花型華麗且體積小的花材，就能完成優秀的配色。因為等量使用黃色及其對比色的藍色，為了不使顏色互相抗衡，加入木纖維等中間色來連結顏色。

Flower & Material
黃色
・玫瑰（Sara）
・石斛蘭（Lemon Bouquet）
其他顏色
・繡球花（You & Me）
・藍星花（Pure Blue）
・樹皮

黃色 + 金屬色

使具明亮光芒的黃色更添光輝

顏色的效果 · 特徵 · 用途

◎ 這個設計最大限度地活用了黃色令人感到光明的特徵。

◎ 可以用在近代美術館等寬廣明亮的空間。

◎ 也適合放在運用玻璃與混凝土等堅硬素材的室內空間。

配色重點

◎ 以光澤感的銀色與金色搭配黃色，構成華麗明亮的配色。

◎ 灰色調的顏色不適合。

◎ 若顏色數量增多，會變得缺乏高級感。

Flower & Material

左：
· 向日葵
· 莢迷果

右：
· 文心蘭（Honey Angel）
· 木蓮葉
· 台灣吊鐘花（乾燥）

在此範例中

展現主花材與花器的個性

適合放在明亮寬廣空間的華麗設計作品。花器本身就令人印象深刻，因此如果搭配太多種類的花材與顏色，反而會變成過於沉重。集中花材種類以單純地收束作品，是成功的關鍵。搭配金色的時候，如果稍微加上一點棕色會更有統一感。

黃色+橘色

令人期待春季花朵萌發的組合

Flower & Material

黃色
・小蒼蘭
・金合歡
・水仙

其他顏色
・陸蓮（M Orange）
・非洲菊（Basha）
・鳳尾百合
・金翠花

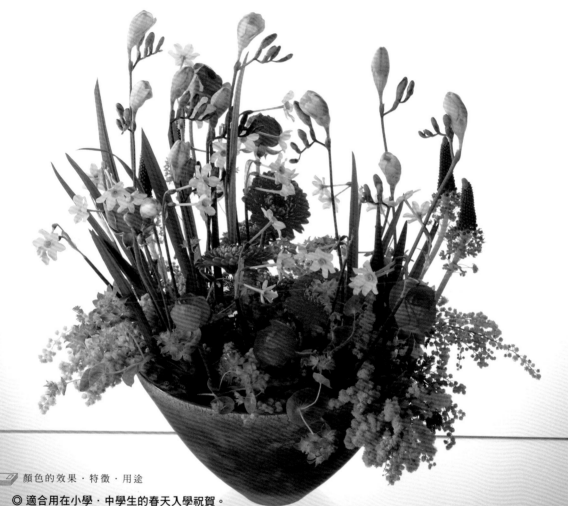

📖 顏色的效果・特徵・用途

◎ 適合用在小學・中學生的春天入學祝賀。

◎ 因為是比較隨興的配色，因此可以當作家庭派對的桌花。

◎ 不適合搭配現代感空間的配色。

📋 配色重點

◎ 黃色→橘黃色→橘色的漸層配色。

◎ 純粹地展現春天的溫暖，因此不需要對比。

◎ 為了維持調和，不加入藍色或紫色等特性差異大的顏色。

在此範例中

💬 感受久等的春天

以春天的代表性花材與配色加以調和，營造溫暖輕鬆的感覺。由於是具有親近感的配色，因此不適合營造高級感，但是在招待熟人或想營造溫暖感時，會是很適合的組合。讓人感覺到春季花朵萌發的自然感配花設計。

安穩且易於親近之色

橘色

Orange

「溫暖」・「陽光」・「快樂」・「健康」・「輕鬆隨興」

由於柑橘、南瓜、柿子等食物多為橘色，
橘色給人如家庭般安穩、容易親近的感覺。
因此麵包店、甜點店等陳列食物的空間也常使用橘色。

黎明時分染上橘色的曙光色（Aurora），是來自希臘神話曙光女神奧羅拉的拉丁語，意思是「黎明」。

橘色是容易親近，且給人穩定溫暖感覺的顏色。對比於給人熾熱感的紅色，橘色是屬於溫暖的感覺，比起紅色在強度上顯得和緩，作為一種容易運用在任何場合的輕鬆顏色，十分便利常用。若以室內裝潢素材來舉例，不太適合以混凝土構成的無機感空間，而是適合以木質素材構成的溫暖氛圍空間。由於橘色是給人輕鬆隨興感的顏色，因此也不適合用在需要高級感或特殊少見的場合。

含有白色的橘色會形成杏粉紅色與冰沙橘色等，可以營造容易親近且不會過於甜美的意象，適合作為輕鬆伴手禮的花禮送給朋友。

橘色花材的推薦用途

◎ 送給朋友的輕鬆感生日祝福
◎ 麵包店或蛋糕店等的開店慶祝
◎ 和風陶瓷器店的開店慶祝

不推薦的用途

╳ 裝飾陳列在想要營造夏季清涼感的空間
╳ 陳列單色調服飾的現代感空間

配色的基礎

橘色是屬於溫暖的顏色，因此適合以黃色、紅色等特性相近的暖色系來加以調
和。若以柔嫩色調來加以調和，則可以選擇冰沙橘色、米黃色與粉藍色等顏色，
來增加柔和點綴營造溫柔氣氛，如此一來，也可以突顯顏色的溫暖感。

以暖色系調和

橘色＋紅色

以柔嫩色調營造溫柔感

冰沙橘色＋米黃色

以柔軟顏色作為點綴加以
襯托

冰沙橘色＋粉藍色

花材圖鑑

Orange
橘色

從給人活力印象的明亮黃色，到帶著許些橘色的溫暖黃色、柔軟的米黃色、涼冷感的檸檬黃色等。春夏的花材為多。

●帶紅的橘色
非洲菊（Basha）
鮮豔橘色的小型非洲菊。中央帶著些許黃色，給人活力的感覺。
產期：全年

●帶紅的橘色
非洲菊（Ultima）
鮮豔維他命色的橘色大型非洲菊，黑色花芯更加突顯橘色。
產期：全年

●帶紅的橘色
陸蓮（M Orange）
紅色感強烈的鮮橘色的花，開花之後更加給人生機勃勃的意象。
產期：12 至 3 月左右

●帶紅的橘色
百日草
花瓣有收縮的動感，鮮豔強烈的橘色。
產期：5 至 9 月左右

●帶紅的橘色
玫瑰（Gypsy Kuriosa）
帶著圓潤紅色的橘色給人溫柔的氛圍。隨著開花，花色也隨之改變。
產期：全年

●帶紅的橘色
久留米雞冠花（Orange Queen）
具有毛線般毛絨絨感的雞冠花，在雞冠花中最具秋意的橘色。
產期：6 至 11 月左右

●帶紅的橘色
玫瑰果實（Pumpkin）
玫瑰果實帶著如同小型人參的可愛顏色與形狀。色調從淡綠色到橘色。
產期：9 月中旬至 11 月上旬左右

●帶紅的橘色
酸漿果
茄科植物。袋狀表面為橘色，也作為盂蘭盆節時的裝飾使用。
產期：7 至 8 月左右

●帶紅的橘色
長壽花
荷蘭所改良品種，吊鐘上有小花向下垂墜。也有盆栽。
產期：9 至 1 月左右

●帶紅的橘色
墨西哥珊瑚墜子
原產於墨西哥的百合科植物。線條纖細的花莖上，帶著六瓣的可愛花朵。
產期：5 至 10 月左右

●橘色
鳳尾百合
原產於南非的球根花。花朵從花穗下方依序綻放。也有黃色與白色。
產期：1 至 4 月左右

●橘色
加州罌粟
原產於北美的罌粟科的花。別名花菱草。此外也有白色、黃色、紅色等品種。
產期：2 至 6 月左右

●橘色
非洲菊（Pasta Pennoni）
以細花瓣為特徵的Pasta系列的其中一種，越靠近中央橘色越深。
產期：全年

●橘色
宮燈百合
下墜的蓬鬆柔軟吊鐘式花朵。明亮的橘色。
產期：全年

●橘色
千代蘭（Tangerine）
在細花瓣中帶著大量紅色斑點的品種。雖具個性，但是很容易親近上手。
產期：全年

●橘色

千代蘭（Small Orange）

千代蘭發色良好的亮橘色花給人熱帶的感覺，於日本多為進口。

產期：全年

●橘色

菊花（Jenny Orange）

形狀渾圓的乒乓花型大型菊花。花瓣外側為黃色，內側為橘色。

產期：全年

●橘色

天鵝絨（Dubium Orange）

天鵝絨花莖前端結有密集花朵，此為其中的亮橘色種類。

產期：全年

●橘色

向日葵

橘色鋸齒狀的花瓣十分可愛，原產於北美的菊科小花。

產期：6 至 9 月左右

●橘色

非洲菊（High Society）

淡橘色的非洲菊。重瓣花型，因此給人更加華麗的感覺。花芯為黑色。

產期：全年

●杏橘色

非洲菊（Mino）

柔軟色調的溫柔小型非洲菊。花芯與花瓣顏色相同，中央為黃色。

產期：全年

●杏橘色

玫瑰（Sienna Orange）

彷彿含有粉紅色的甜美柔嫩的橘色迷你玫瑰。

產期：全年

●杏橘色

康乃馨（Galileo）

圓形花配上浪漫橘色的優美標準型康乃馨。

產期：全年

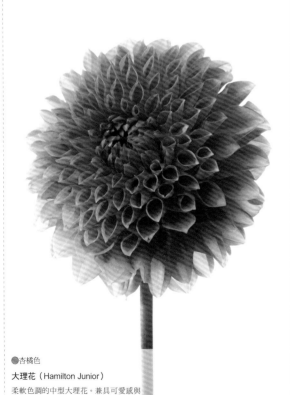

●杏橘色

玫瑰（Auckland）

帶著微妙色調的杏橘色優雅玫瑰。

產期：全年

●杏橘色

玫瑰（Angelique Romatica）

淡橘色的可愛玫瑰。但是需要注意花莖細，容易彎折。

產期：全年

●杏橘色

大理花（Hamilton Junior）

柔軟色調的中型大理花。兼具可愛感與高級感，具有女人味的花。

產期：全年

●杏橘色

玫瑰（Antique Lace）

開花時不會過度綻放，姿態嫻靜的玫瑰。四季皆綻放的中型散射花型。

產期：全年

●杏橘色

水仙（Replete）

中央的橘色彷彿渲染著白色花瓣。重瓣花型的華麗水仙。

產期：11 至 3 月左右

維他命橘色

活力的原料！維他命色

⟋ 顏色的效果・特徵・用途

◎ 給人明亮活力的感覺。

◎ 由於是維他命橘色，因此也很適合與食材搭配。

◎ 在星期日的早午餐的餐桌上，可以與新鮮的蔬果汁搭配。

▷ 配色重點

◎ 帶紅的橘色搭配黃色、黃綠色，是具備調和感的類似色相配色。

◎ 不適合搭配灰色或黑色等暗色。

◎ 與蔬菜或水果一起搭配設計也很好。

在此範例中

+黃色

組合了橘色、黃色與黃綠色的新鮮鮮豔設計，會讓食物變得更美味。這樣的配色很適合搭配蔬菜與水果，加上水果的橘色或迷你紅蘿蔔等會讓氛圍更加愉快。作為主花材的非洲菊，是帶著強烈紅色感覺的橘色，顏色與形狀都給人活力的感覺。

Flower & Material

橘色
・非洲菊（Ultima）
・水仙百合（Mango）
・玫瑰果實（Pumpkin）
・天鵝絨（Dubium Orange）

其他顏色
・斗篷草
・蔓生百部

日落橘色

夕陽時分帶著鄉愁感的天空顏色

📋 顏色的效果‧特徵‧用途

◎ 令人聯想到落日，帶著溫暖而居家的氛圍。

◎ 自然感的配花方式，可以營造溫柔的感覺。

◎ 適合放在小型餐廳的櫃檯。

📋 配色重點

◎ 在單純的橘色濃淡變化中，加上少量的棕色作為點綴。

◎ 如果搭配帶棕色的粉紅色，可以增加華麗感。

◎ 花器顏色搭配吾亦紅的棕色，形成和風感。

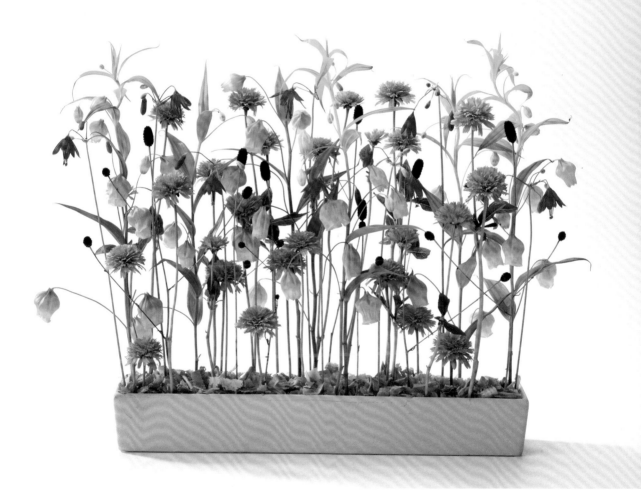

在此範例中

活用線條來營造溫柔感

以自然感的配花方式，來作居家感的花藝設計，可以營造更加溫柔的氛圍。為了讓彷彿可以透風的輕快線條更顯分明，採用俐落的四方形形狀，以搭配長方形花器。紅色感強烈的橘色墨西哥珊瑚墜子，則用來增加韻律感。這個範例是活用日落橘色的設計作品。

Flower & Material

橘色
‧宮燈百合
‧向日葵
‧墨西哥珊瑚墜子

其他顏色
‧地榆
‧木屑

杏橘色

甜美柔順的初戀顏色

◢ 顏色的效果 · 特徵 · 用途

◎ 在橘色當中屬於可以表現甜美感的顏色。

◎ 適合作出纖細且蓬鬆柔軟的設計作品。

◎ 適合用在結婚時的祝賀花禮、花束。新娘捧花也
　適合。

▷ 配色重點

◎ 以粉嫩色調加以統一的柔順配色。

◎ 粉花繡線菊等含有橘色的葉片,可以增加水嫩
　感。

◎ 不適合搭配深色。

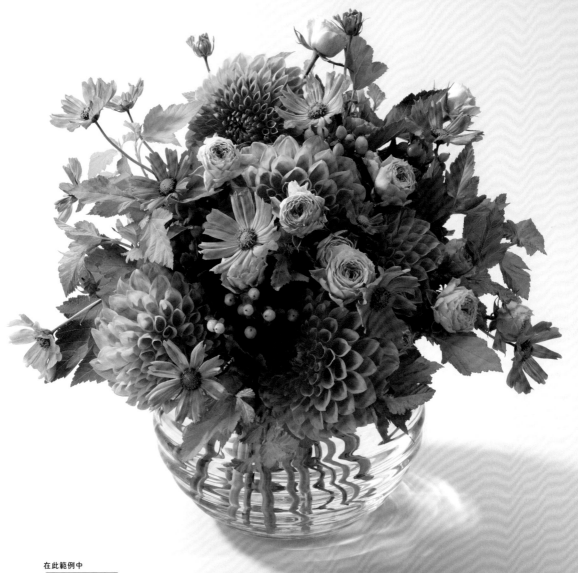

在此範例中

＋粉紅色

溫柔配色的花束帶著淡淡的紅色,彷彿讓
人聯想到女性柔軟的臉頰。光是看著內心
就會變柔軟的溫暖配色。透明般的波斯菊
花瓣當中含有橘色,接續著主花材大理花
的橘色,讓整個作品有調和感。

Flower & Material

橘色
· 大理花(Hamilton Junior)
· 玫瑰(Polvoron)

其他顏色
· 波斯菊(Orange Campus)
· 火龍果(Ivory Flair)
· 粉花繡線菊的葉

粉杏橘色

兼具可愛感與高級感，既成熟又可愛的橘色

顏色的效果・特徵・用途

◎ 有高級感的可愛顏色。

◎ 適合放在古董店的櫃檯。

◎ 適合製作喜愛古董的新娘的捧花。

配色重點

◎ 為了保持柔嫩色調的可愛印象，搭配的灰色也選用明亮感的灰色。

◎ 搭配近似的色調可以營造高級的配色感。

◎ 不適合搭配新鮮的顏色。

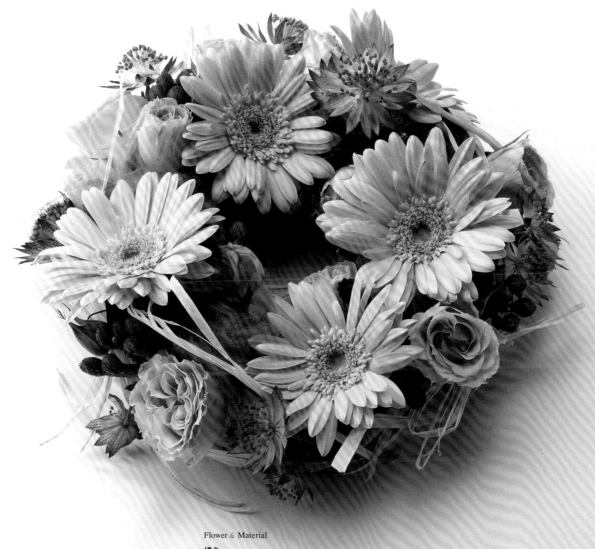

在此範例中

＋煙燻色

將圓形花設計成花圈，完成的溫柔作品令人聯想到古典的花冠。將暗粉紅色的白芨配置在作品的不同區域，突顯出非洲菊的氣質與玫瑰的粉橘色。以拉菲草營造出隨興動感，添加作品的玩心。

Flower & Material

橘色
・非洲菊（Mino）
・玫瑰（Antique Lace）

其他顏色
・紅果
・白芨
・朱蕉（Cappuccino）
・地榆
・拉菲草
・毛線

秋橘色

收獲之秋・味覺之秋的橘色

顏色的效果・特徵・用途

◎ 讓人聯想到秋天並激起食慾的顏色。

◎ 以紅葉的秋天色調，來營造沉穩放鬆的感覺。

◎ 適合放在種有美麗紅葉的旅館老店櫃檯，或安靜的懷石料理店入口。

配色重點

◎ 透過橘色的濃淡變化，以單純的配色方式來調和作品。

◎ 棕色為同色系中的深色，可用來收束作品。

◎ 不適合搭配灰色或水色等含有亮灰色的冷色。

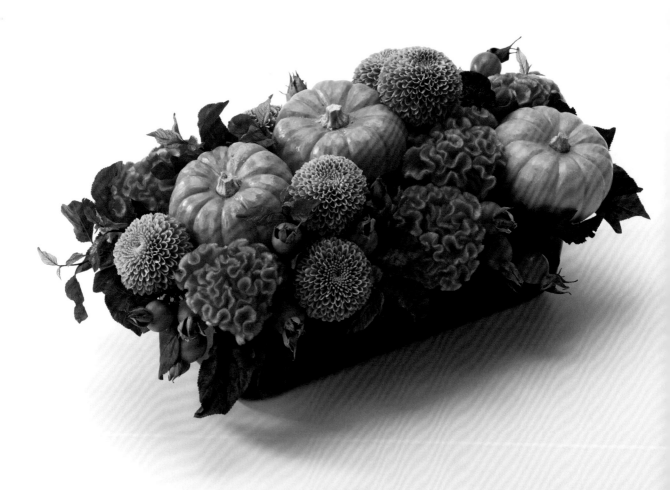

在此範例中

+ 棕色

適合一邊觀賞紅葉，一邊享受美食的秋天作品設計。因為配色給人沉穩感，推薦裝飾在可以享受放鬆時光的安靜空間。在南瓜的橘色，與雞冠花、菊花帶紅色的橘色之上又加上棕色，以秋天的色調完成作品。此外，南瓜也有促進食慾的效果。

Flower & Material

橘色
・久留米雞冠花（Orange Queen）
・菊花（Jenny Orange）
・南瓜
・玫瑰果實（Pumpkin）

其他顏色
・萬年草（Red）
・紅葉李

帶紅的橘色

給人素樸印象的接近紅色的橘色

📖 顏色的效果・特徵・用途

◎ 可以感覺到溫暖的樸素顏色。

◎ 適合搭配紅色花材。

◎ 適合作為秋天下午茶派對的餐桌花。

📑 配色重點

◎ 帶紅的橘色→暗紅色的漸層配色，使得整體漂亮地調和在一起。

◎ 在接近聖誕節的時候，可以添加海棠果的紅色來營造新鮮感。

◎ 不適合冷色，搭配在一起不協調。

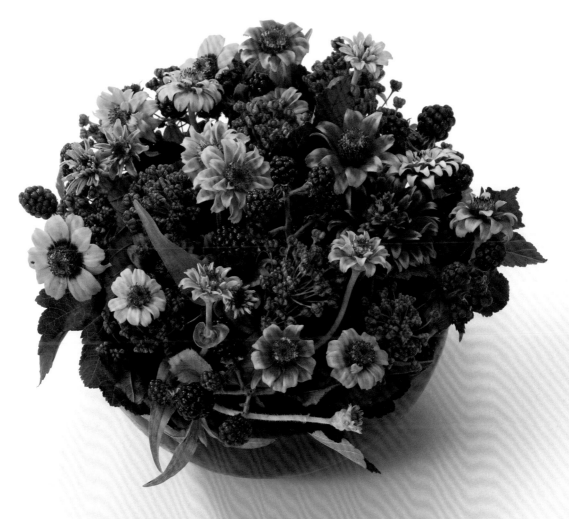

在此範例中

+莓果色

莓果搭配百日草的組合，加上蠟製的暗紅色花器顯得很可愛，這種樸素的氛圍，彷彿是盛裝了在原野摘下的莓果與果醬的橘色。原本百日草的花瓣就有漸層，再搭配上果實之後，就會有自然的調和感。

Flower & Material

橘色
・百日草

其他顏色
・黑莓
・粉花繡線菊

學習 「花藝配色」

在色彩學學校中,首先要扎實地學習色彩的基礎。我至今依然認為任何事情的基礎都很重要。重點在於不單單是光靠頭腦來吸收學習,實際動手操作,重複練習也很重要。在色彩論的課程中,就是使用了大量的色票來剪貼學習。

但是,花材是立體的,而色票是平面的。在花材中還有其材質感,而色票則是規定用紙。花材是立體的,又有材質感,而且含苞時與開花時的顏色也會不同,這些因素都讓花藝配色很複雜。也因此,花藝配色與色票配色的難易度是不同的。

雖說如此,在剛開始時還是從色票配色開始,盡情享受顏色帶來的樂趣。單純地感受顏色所帶來的喜悅,從而進行配色的訓練,如此一來,學習花藝配色的技巧也會變得容易吧!

我在開始學習顏色時,感覺特別愉悅的代表性課程是顏色的意象(本書的主題)與混色(使用色料三原色,以顏料來製作色相環)。這兩個練習都是先讀了說明之後,開始貼色票並以顏料來混色,而起初並沒有顏色的教科書,在課程結束時已經充滿了美麗的顏色,我還記得當時高興的心情。

開始學習顏色至今已經過了20年了,我還經常回顧剛開始學習時所作的筆記,以及在剛開始當講師時製作的課程用參考書。請各位也記下在本書中注意到的事項,或讀後的感想,這些都可以成為日後的參考。如果有哪頁的作品感覺特別漂亮,也請在有空的時候盡量多看幾次,觀看本身也就是學習配色的練習。

請想像一下那些觸感寒冷的物體——

深海底、裝有許多冰塊的玻璃器皿、光滑的物體、如同玻璃般帶有光澤觸感堅硬的物體……就花藝設計的領域而言，寒冷不光只是與花色有關，素材感也非常重要。

冷色除了令人感到寒冷之外，也被稱為收縮色，也就是具有讓物體看起來比較小的特點。此外，看起來比較小的同時，比起暖色感覺上也會比較遠。例如以車子來說，比起藍色車，紅色車更能引人注意，給人感覺距離比較近，根據證實也因此少有車禍發生。

冷色的藍色、藍綠色、藍紫色等，一旦成為柔嫩色調，展現出的感覺就會從「寒冷」轉為「清涼」。若顏色越深越鮮豔，這樣的感覺也會越強。冷色就色彩心理學而言，是具有高度鎮靜效果的顏色。

美容沙龍的等待空間會使用淡藍色，而且也會放置熱帶魚的水槽等，這些都是利用冷色鎮靜效果的例子。想要讓內心寧靜休息時，建議可以在房間中裝飾大量的冷色花材。

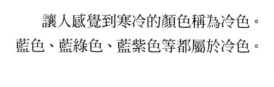

讓人感覺到寒冷的顏色稱為冷色。
藍色、藍綠色、藍紫色等都屬於冷色。

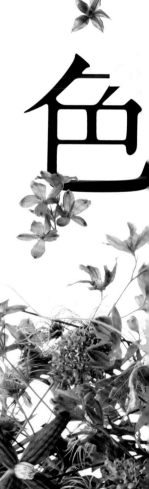

寂靜之色
Blue 藍色

「寂靜」・「真實的愛」・「真實」・「海」・「安寧」・「悲傷」

藍色是有高度鎮靜效果的顏色，具有使內心冷靜安穩的效果。
相對於紅色是看起來比較近的前進色，藍色是後退色，
會產生讓物體看起來比較遠也比較小的現象。

在花色當中由於數量少因此比較珍貴，藍色也可以說是花藝職人的夢幻顏色。

日暮時分的微光中，根據證實藍色比起紅色看起來更美也更明亮。因為這種現象，藍色也被稱作「日暮之藍」。以藍色花材的使用用途來說，以婚禮時所使用的藍色為代表。據說穿戴上藍色物件就會帶來幸福，因此藍色花材作為something blue，在婚禮上是高需求的顏色。在歐洲，據說有人為了戀人而想摘取在水邊綻放的勿忘草，但卻不幸被水流沖走，在沖走的同時，喊出請對方不要忘記自己的願望，也因此勿忘草的花語就成了「真實之愛」。雖說是令人感到悲傷的故事，但是或許也是從這樣的故事而有所謂something blue的說法。

海洋的深藍色是具有高度鎮靜效果的寧靜感顏色，因此不適合用在祝賀的場合。這種花色建議用於裝飾以放鬆為目的的場所，或工作忙碌的人的房間。

◎裝飾在美容沙龍等以放鬆為目的的空間
◎度假飯店等空間的大廳花藝作品
◎拜訪安靜休養的人的慰問花禮

不推薦的用途

×必須進行活潑討論的辦公室中的裝飾花
×必須激發購物欲的量販店等空間的開店花

配色的基礎

由於藍色是寧靜的顏色，因此不適合搭配紅色與橘色等形象活潑的顏色。在搭配的時候，改變顏色的比例或統一鮮豔度等，需要下各種功夫。與這種顏色搭配的時候，建議可以活用棕色與綠色等有連結作用的顏色。統一使用柔嫩色調，搭配對比色的檸檬黃色等顏色，可以讓明與暗互相陪襯，使藍色的美感更加鮮明。

不適合彼此搭配

調整與紅色跟橘色的比例

藍色+紅色

藍色+綠色+橘色

運用柔嫩色調來調和

粉藍色+檸檬黃色

Blue
藍色

藍色花材幾乎不存在，非常稀少。作為婚禮時的 something blue 象徵幸福，具有十分重要的意義。這裡介紹可以當作藍色使用的花材。

●藍色
白頭翁
原產地中海的花。鮮豔的藍色之外，也有紅色、粉紅色、紫色、白色等品種。也有重瓣花型。

●藍色
瓜葉菊
春天花材，有粉紅色、白色、紫色，也有複色。作為園藝種也富有人氣。
產期：1 至 4 月左右

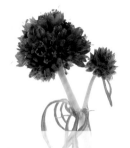

●藍色
球吉利（Lepthantha）
原產美國的花蔥科，看似球狀的花是近100朵小花的集合。
產期：12 至 6 月左右

●藍色
大飛燕草（Super Grand Blue）
具有透明感的花瓣中透有紫色，具有漸層變為藍色的美麗品種。
產期：全年

●藍色
葡萄風信子
彩飾春天花壇的代表性球根花，英文名是grape hyacinth。散發強烈芳香。
產期：9 至 5 月左右

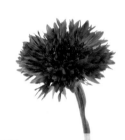

●藍色
矢車菊
纖細的花瓣舒緩綻放的姿態十分優雅，也有粉紅色、紫色與白色等品種。
產期：10 至 6 月左右

●藍色
風信子（Delfts Blue）
以芬芳香氛預示春天到來的風信子，其中的溫和藍色品種。
產期：10 至 4 月左右

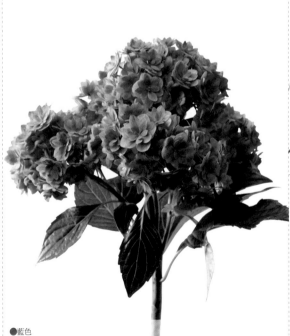

●藍色
繡球花（You & Me）
重瓣花型品種，具有從高級水色到藍色、淡紫色的美麗漸層。荷蘭產。
產期：全年

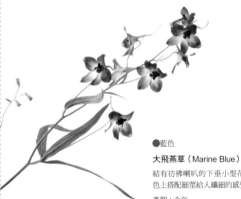

●藍色
大飛燕草（Marine Blue）
結有彷彿喇叭的下垂小型花。在美麗藍色上搭配細莖給人纖細的感覺。
產期：全年

●藍色
龍膽
藍色是龍膽的標準色，有許多具有微妙差異的品種。
產期：7 至 8 月左右

●藍色
紫薊
在鮮花狀態就具有彷彿乾燥花的鋸齒質感，是質感有趣的繖形科花。葉子容易枯萎。
產期：全年

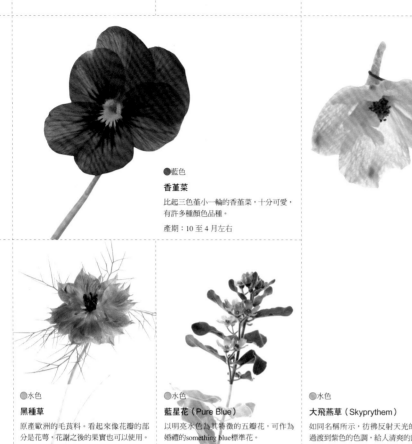
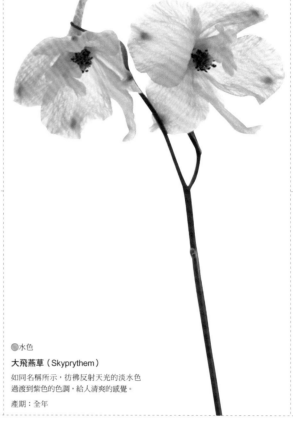

●藍色
香菫菜
比起三色菫小一輪的香菫菜，十分可愛，
有許多種顏色品種。
產期：10 至 4 月左右

●水色
黑種草
原產歐洲的毛茛科。看起來像花瓣的部
分是花萼，花謝之後的果實也可以使用。
產期：全年

●水色
藍星花（Pure Blue）
以明亮水色為其特徵的五瓣花，可作為
婚禮的something blue標準花。
產期：全年

●水色
大飛燕草（Skyprythem）
如同名稱所示，彷彿反射天光的淡水色
過渡到紫色的色調，給人清爽的感覺。
產期：全年

關於藍色花的珍貴價值

看到本頁應該就知道
藍色花材十分稀少。

為什麼藍色花這麼少呢？

藍色花要抽出色素相當困難，
因此有許多相關研究。
藍色花的色素，是翠雀花素系花青素類。
利用自然變異的方式製作出藍紫色的程度，
但是藍色就必須透過
相當複雜的基因重組。

就研究結果來說，
曾經有透過藍色三色菫的
基因重組而製作出藍色玫瑰的成功案例，
也造成一時的話題。
但其實是接近藍色的藍紫色，
純粹的藍色還是很難達到。
或許正是這種複雜的生物性質，
而加強了對於藍色花的憧憬吧！

具有「鎮靜效果」、「提高集中力」、
「安眠效果」等功能的藍色。
在心理壓力巨大的現代社會，
對於能使內心寧靜的藍色花材的需求，
應該還會繼續提高吧！

皇家藍色 +深紫色

安定內心的寂靜配色

📋 顏色的效果・特徵・用途

◎ 給人寧靜清涼感。

◎ 具有高度鎮靜效果的配色。

◎ 適合用在療癒內心的弔唁花。

📄 配色重點

◎ 單純使用給人寧靜感的冷色來加以統一。

◎ 不適合與鮮豔的紅色、橘色等搭配。

◎ 帶有棕色的葉材能夠襯托突顯藍色。

在此範例中

使用具備特定色調的花材

藍色與紫色的配色設計，具備讓心情沉穩的
高度鎮靜效果。令人聯想到深海底的藍色，過
度到紫色的漸層配色，給人清涼而美麗的感
覺。有透明感的藍色大飛燕草（Super Grand
Blue），花瓣自身就帶有紫色的色調，因此與
紫色非常適合搭配。

Flower & Material

藍色
・大飛燕草（Super Grand Blue）

其他顏色
・松蟲草
・鐵線蓮（Durandii）
・鐵線蓮種子
・礬根

皇家紫色+黃色

夜晚海洋的藍色＆月夜光明的黃色

📋 顏色的效果·特徵·用途

◎ 高度鎮靜效果的藍色，搭配可以增加
華麗度的黃色，表現出寧靜的華麗
感。

◎ 適合放在擁有美麗夜景的飯店內的都
會感餐廳。

📋 配色重點

◎ 藍色搭配對比色的黃色，彼此互相襯
托。

◎ 這樣的配色組合會過於強調對比，因
此加了藤色，當作與黃色的連結色。

◎ 底部彎根的棕色，適合搭配皇家藍
色。

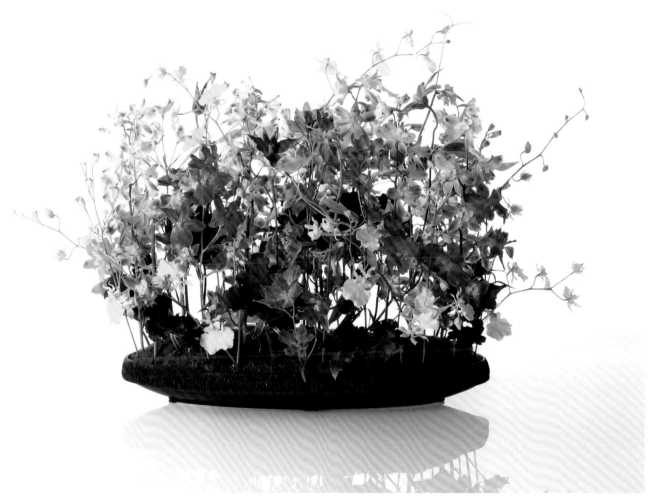

在此範例中

圓潤感的對比

月夜時分寧靜的圓潤與溫柔。在寒冷的藍色
中加入黃色，表現出光與影的對比。改變對比
色的顏色比例，主色也會變得更加顯眼。這個
作品中，使用了藍色8成加上黃色2成的比例。
在底部透過葉材與花器展現厚重感，頂部則
強調輕盈感。

Flower & Material

藍色
·大飛燕草（Super Grand Blue）

其他顏色
·大飛燕草（Trick）
·鐵線蓮（Durandii）
·文心蘭（Honey Angel）
·彎根
·羽裂菱葉藤

53

和風藍色

給人寧靜感、適合和風空間的色調

📋 顏色的效果‧特徵‧用途

◎ 強調和風的寧靜與沉穩感。

◎ 使人感覺到安穩的清涼感。

◎ 可以當作迎賓花，放在溫泉旅館的櫃檯。

▷ 配色重點

◎ 藍色與紫色的漸層配色，產生沉穩感。

◎ 在要集中收束顏色的時候，使用具收縮感的黑色會有效果。

◎ 在空間縫隙中加入棕色等中間色，可以讓感覺更加和緩。

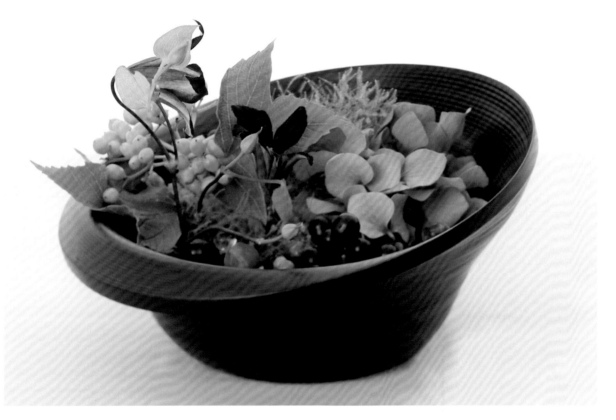

在此範例中

> 黑色與紫色的和風設計

以在漆黑的和風食器中盛裝料理的感覺完成設計。因為冷色可以讓心情沉穩，所以放置在想要寧靜休息的空間中，可以發揮其效果。如果只有藍色與黑色，對比會過於強烈，因此加入煙霧樹的棕色來增加安穩感。作為收縮色的冷色中又加入黑色，使收束感更加俐落徹底。

Flower & Material

藍色
‧繡球花

其他顏色
‧鐵線蓮
‧觀賞辣椒（Black Pearl）
‧莢迷果
‧煙霧樹

水手藍色

宛如平和悠閒的海洋，安穩的藍色

📖 顏色的效果‧特徵‧用途

◎ 給人極簡涼爽的感覺。

◎ 當作禮物送給熱愛海洋的男性。

◎ 藍色的濃淡變化可以營造清爽感，因此可以當作禮物。

📖 配色重點

◎ 單純使用藍色的漸層。

◎ 點綴綠色，使得藍色看起來更加明亮。

◎ 如果是婚禮，可以在這樣的配色中再加入白色。

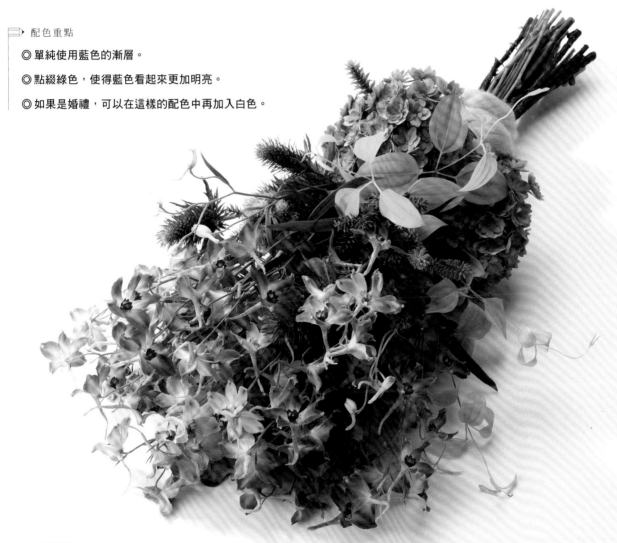

在此範例中

展現顏色與形狀

單純以藍色完成配色的清涼感花束。為了維持大飛燕草美麗的線條，因此已展現縱長花莖的形式來完成設計。打結處使用同色的羊毛，在藍色冷靜的形象上增加輕飄飄的溫柔感。配置在中間的蔓生百部與千層樹的綠色，讓藍色更顯明亮。

Flower & Material

藍色
・大飛燕草（Marine Blue）
・紫薊
・繡球花（You & Me）
・羊毛

其他顏色
・蔓生百部
・千層樹

嬰兒藍色

兼具明亮與透明感的輕盈顏色

顏色的效果・特徵・用途

◎ 令人感覺清爽舒服。

◎ 搭配相同色調的亮黃色，可以營造清晨陽光的
清爽意象。

◎ 可作為海邊餐廳的裝飾花。

配色重點

◎ 若以柔嫩色調加以統一，可以營造溫柔的感
覺。

◎ 如果要讓水色不要令人感覺模糊，可以增加對
比色的黃色。

◎ 增加顏色會讓配置變得更難，不太恰當。

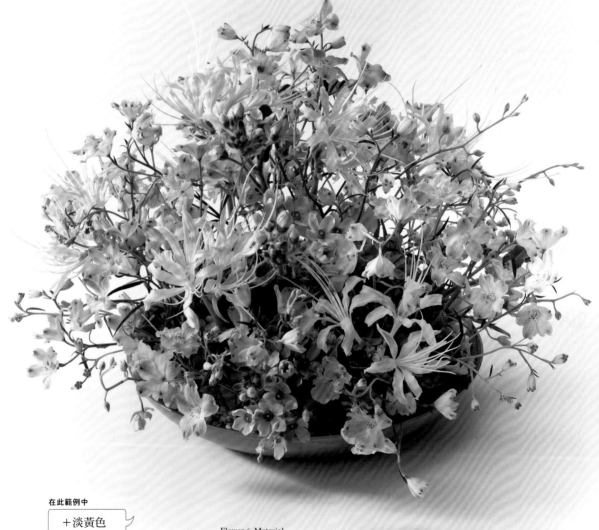

在此範例中

+淡黃色

以含有大量白色的粉嫩色調加以調和，因此
即使是對比色的設計，也能夠完成有溫柔感
的作品。在形狀上也配合花器的圓形作成半
球狀，給人更加柔和的感覺。如果只運用淡柔
嫩色調的顏色，會使得存在感變得模糊，因此
重點是在作品各處加入深藍色與黃色的花材
營造陰影。

Flower & Material

藍色
・大飛燕草（SP Super Siphon B）
・藍星花（Pure Blue）
・繡球花（You & Me）

其他顏色
・石蒜
・文心蘭（Honey Angel）
・彩砂

藍色+灰色

以穩定感的濁色搭配藍色的冷靜感，展現輕鬆風格

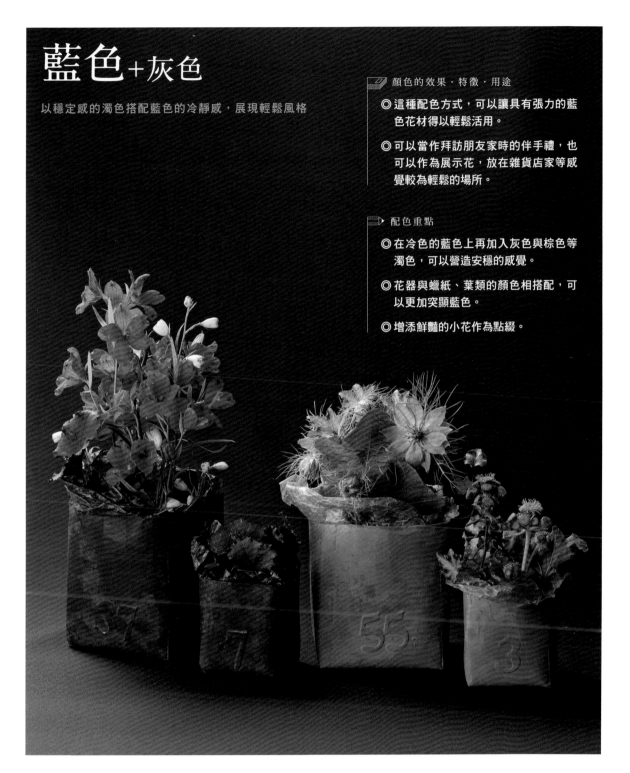

📋 顏色的效果・特徵・用途

◎ 這種配色方式，可以讓具有張力的藍色花材得以輕鬆活用。

◎ 可以當作拜訪朋友家時的伴手禮，也可以作為展示花，放在雜貨店家等感覺較為輕鬆的場所。

📋 配色重點

◎ 在冷色的藍色上再加入灰色與棕色等濁色，可以營造安穩的感覺。

◎ 花器與蠟紙、葉類的顏色相搭配，可以更加突顯藍色。

◎ 增添鮮豔的小花作為點綴。

在此範例中

作出可愛的迷你設計

雖然藍色系的花，給人比較低調寧靜的感覺，透過花器或副素材的方式，加上灰色與棕色等些許混濁的顏色，可以營造讓人舒緩的輕鬆感。花器材質感的選擇上，也以無光澤的器具來完成具有穩定感的設計。這樣的配色可以有效地緩和藍色包含的緊張感。

Flower & Material

藍色
・大飛燕草（Super Grand Blue）
・黑種草

其他顏色
・藿香薊
・千日紅
・常春藤
・攀根

神祕之色

Purple 紫色

「高貴」・「高級」・「女人味」・「都會」・「花俏」

表現出纖細敏感的內心狀態，是身體或精神上不適時會想要的顏色。
淡紫色具有療癒敏感內心的效果。

就古代的紫色來說，因為作為紫色染料的貝殼十分貴重，所以是以貴族為首的高位者才能夠入手的高級品。紫色也作為埃及女王克利奧帕特拉（Cleopatra）與楊貴妃的愛用色而知名。

在日本，紫色也是聖德太子制定的冠位十二階中的最高位，在平安中期以前都是禁用的顏色。

紫色中帶有白色的薰衣草色，經常使用在化妝品的專櫃與廣告中，是象徵高級女性味的顏色。

與此相反，鮮豔的紫色傳遞的是「花俏」、「情緒不穩」等關鍵字，被稱為很挑配色與場合的顏色。

就色彩心理學而言，紫色表示纖細而敏感的心理，因此在身體或精神稍微不振時據說特別會想接近紫色。淡紫色的花或許可以療癒那樣的內心吧！

◎ 以成熟女性為主客群的高級服裝店的裝飾花

◎ 拍攝化妝品海報時的花藝設計

◎ 展現和風

◎ 弔唁的花

✕ 陳列鮮豔黃色與紅色等活力顏色的
　運動用品賣場

✕ 選舉的祝賀會

透過紫色的濃淡變化及與藍色的搭配，可以產生美麗的漸層配色。藍紫色給人寧靜感，而紅紫色則可以增加華麗感，因此隨著用途不同，而使用不同的紫色當主色是很重要的。紫色很適合搭配含有灰色的煙燻色調，因此運用灰色調的綠色、帶有灰色的藍粉紅色等，透過色調的調和可以展現高級感。

漸層配色

藍紫色＋紫色

以煙燻色調顏色
營造高級感

紫色＋灰綠色

使用不同感覺的紫色

寧靜感的藍紫色＆華麗的紅
紫色

Purple
紫色

花材圖鑑

標準紫色給人的印象，是藍色
感強烈的紫色。還有宛如波爾
多紅色，含有大量紅色的優雅
感紫色。紫色可以分為藍色系
與紅色系加以介紹。

●藍紫色
萬代蘭（Serruria）
花的大小約5至12公分大，給人豪華感的
蘭花。
產期：全年

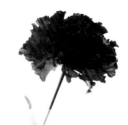

●藍紫色
洋桔梗（Voyage Blue）
大型的荷葉邊重瓣花型，一重引宛如柔
軟荷葉邊的花瓣。
產期：7至10月左右

●藍紫色
香豌豆花（Navy Blue）
宛如天鵝絨質感的深紫色，帶著新鮮草
葉的香氣。
產期：11至4月左右

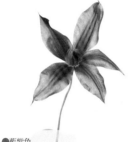

●藍紫色
鐵線蓮（Durandii）
紫色樸素。姿態清爽的鐵線蓮。花的大小
約6至9公分左右。
產期：4至10月左右

●藍紫色
風信子（Woodstock）
深紅紫色，帶有成熟氣息的風信子。適合
深色調配色。
產期：10至4月左右

●藍紫色
火鶴（Previa）
輕薄通透的滑溜質感。漂亮的薰衣草色。
體積小。
產期：全年

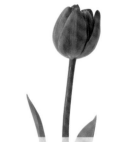

●藍紫色
鬱金香（Blue Diamond）
隨著開花的過程，會從綠色變為鮮豔的
紫色。重瓣花型，具有量感。
產期：1至3月左右

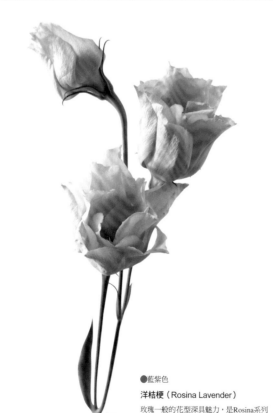

●藍紫色
洋桔梗（Rosina Lavender）
玫瑰一般的花型深具魅力，是Rosina系列
的薰衣草色。具有氣質的美感。
產期：4至11月左右

●藍紫色
松蟲草（Blue）
日本名為「西洋松蟲草」。感覺可愛且纖
細。凋謝後的花萼可也作為花材。
產期：9至5月左右

●藍紫色
紫嬌花
英文又名Sweet Garlic，從切口會散發出
蒜味。
產期：全年

●藍紫色
陽光百合（Caravel）
花瓣紫色與中間紅色的有趣配色。看似
纖細，但是保存持久。
產期：10至3月左右

●藍紫色
大飛燕草（Trick）
花的大小約3至5公分左右。淺藤色與乳
白色形成溫和的對比。
產期：7至10月左右

●藍紫色

夕霧草（Lake Forest Blue）

原產於地中海沿岸的桔梗科的花，也有白色與粉紅色等花色。

產期：6月中旬至7月下旬

●紅紫色

鐵線蓮（Mrs. Masako）

鐘型般的形狀，下垂綻放的可愛姿態。花小而堅硬，內側為乳白色。

產期：4至10月左右

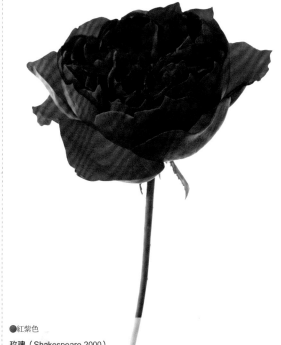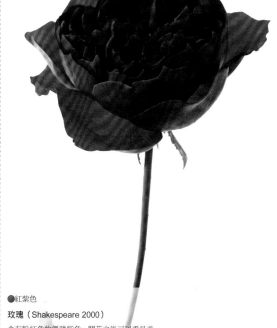

●紅紫色

鬱金香（Margarita）

綻放之後有多重花瓣，是華麗的重瓣鬱金香。明晰的紅紫色。

產期：1至3月左右

●紅紫色

玫瑰（Autumn Rouge）

濃厚的紅紫色，如同名稱所示的優雅感覺。開花之後十分豪華。

產期：全年

●紅紫色

玫瑰（Shakespeare 2000）

含有粉紅色的優雅紫色，開花之後可以看見美麗的重疊花瓣。

產期：全年

●紅紫色

瑞香

圖片為花蕾狀態。開花之後花色為白色，散發出甜美的強烈香味。

產期：12至7月左右

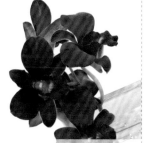

●紅紫色

石斛蘭（Café Brown）

含有棕色給人樸素感覺的紫色。與花萼的黃色所形成的對比很有趣。

產期：全年

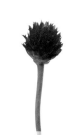

●紅紫色

千日紅

小花帶有乾燥質感，乾燥之後可以長時間使用。

產期：6至9月左右

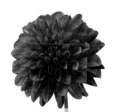

●紅紫色

大理花（海王星）

滑順卷起的花瓣內側接近白色，外側則是帶深紅色的紫色。乒乓花型。

產期：7至10月左右

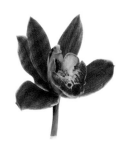

●紅紫色

東亞蘭

原產東南亞的蘭花品種，作為盆栽也很受歡迎。另有黃色、白色與粉紅色等。

產期：11至5月左右

●紅紫色

玉米百合

原產南非的鳶尾科。在細莖上結有六瓣小花。其他還有許多顏色。

產期：2至7月左右

●紅紫色

油點草

原產東亞的百合科，花瓣的斑點為其特色的秋季花。體積小且有其趣味。

產期：9至10月左右

●紅紫色

白芨

可愛的小型星狀花型的繖形科花，還有白色品種。

產期：5至8月左右

皇家紫色

宛如貴婦人般的高級紫色

📄 顏色的效果・特徵・用途

◎ 讓人聯想到高級華麗的貴婦。

◎ 適合當作送給成熟女性的禮物。

◎ 由於是讓人感覺高級的顏色，因此不太適合用在輕鬆的場合。

📋 配色重點

◎ 由於是暗紫色，所以對比色的綠色選擇了明亮的黃綠色。

◎ 顏色數量建議使用少量。

◎ 明亮的黃綠色因為具備韻律感與輕盈感，因此可以突顯紫色的厚重感。

在此範例中

成熟的高級對比

洋桔梗作為此花束的主花，兼具高級感與華麗感，特徵為天鵝絨般的材質感與厚重感。玫瑰（Éclair）與金翠花，以亮黃綠色的對比讓紫色看起來更顯鮮豔。如果顏色過多，主花的優點反而無法突顯，建議顏色數以少量為佳。

Flower & Material

紫

・洋桔梗（Voyage Blue）

其他顏色

・洋桔梗（Amber Double Wine）

・玫瑰（Éclair）

・金翠花（Glyphty）

・蔓生百部

葡萄紫色

讓人聯想到寧靜夜空的藍紫色

📋 顏色的效果 · 特徵 · 用途

◎ 彷彿仰望星空的安穩心境。

◎ 暗色調且具厚重感。

◎ 是寧靜的成熟顏色，因此不適合用在追求熱鬧的場合。

📋 配色重點

◎ 如果添加讓人聯想到宇宙、星星的銀色，會更有天空的意象。

◎ 為了突顯深紫色，簡單地加上無彩色。

◎ 不適合搭配紅色與黃色等熱鬧的顏色。

在此範例中

營造現代感的聖誕節

所使用的洋桔梗，具有讓人聯想到夜空的暗色調與厚重感，因此完成的設計也給人如物體般的感覺。將接近黑色的紫色與無彩色的銀色與白色互相搭配，可以營造現代感。即使花量少，但由於是讓人印象深刻的設計，因此適合用在狹小空間中作為聖誕節裝飾。

Flower & Material
設計作品大：
· 洋桔梗（Voyage Blue）
· 常春藤
· 多花桉
· 夕霧草

設計作品小：
· 洋桔梗（Voyage Blue）
· 馴鹿苔
· 毛線

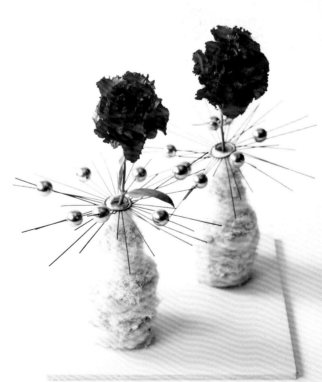

薰衣草色

如同朝露般，蒙上一層灰的紫色

▱ 顏色的效果‧特徵‧用途

◎可以感受到氣質的帶有灰色的紫色。

◎溫柔輕盈的感覺。

◎用在想要引人注目，或想留下強烈印象的場面是不適合的。

▱ 配色重點

◎使用與紅紫色搭配的漸層配色，感覺更加優雅。

◎若想要增加輕快感，可以加入泛有黃綠色的顏色。

◎鮮豔的紅色與黃色會破壞配色的意象，不太建議。

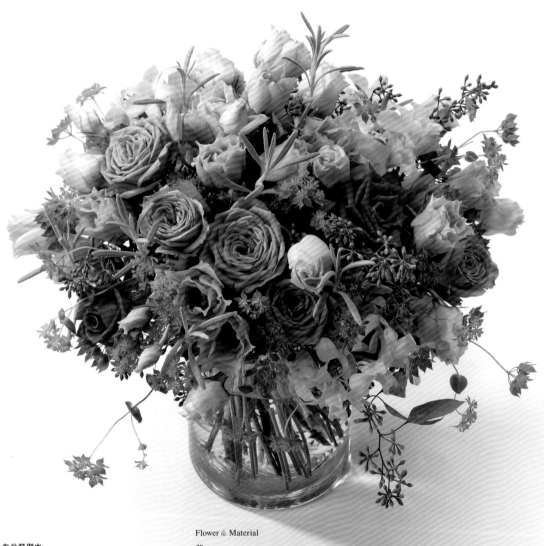

在此範例中

作為優雅的花束

很符合柔軟優雅等關鍵字的漸層配色。即使是圓形花束，透過花材來營造高低感，且進一步將長型花材放置於低處，以橫向方式營造滿溢的形狀，因此給人輕快的感覺。花器建議使用極簡清爽的玻璃花器。是令人聯想到優雅女性的花束。

Flower & Material

紫
- 洋桔梗（Rosina Lavender）
- 夕霧草（Lake Forest Blue）

其他顏色
- 玫瑰（Blue Mille-Feuille）
- 玫瑰（Chocolat）
- 石斛蘭（Lemon Bouquet）
- 多花桉
- 薰衣草（Silver Streak）
- 金翠花

芍藥紫色

貴婦風格的華麗紅紫色

📖 顏色的效果・特徵・用途

◎ 令人感覺到高級華麗感的顏色。

◎ 適合當作禮物，送給從事需公開露面工作而氣質華麗的女性。

◎ 也可以當作紅酒試飲會的裝飾花。

📋 配色重點

◎ 要注意紅紫色可能會產生過於強烈的對比，或搭配過多顏色可能會破壞高級感。

◎ 搭配的副花材，如果選擇紅紫色系中稍暗的顏色，會產生良好的調和感。

◎ 黃色是與紅紫色對立的幼稚感顏色，因此不適合搭配。

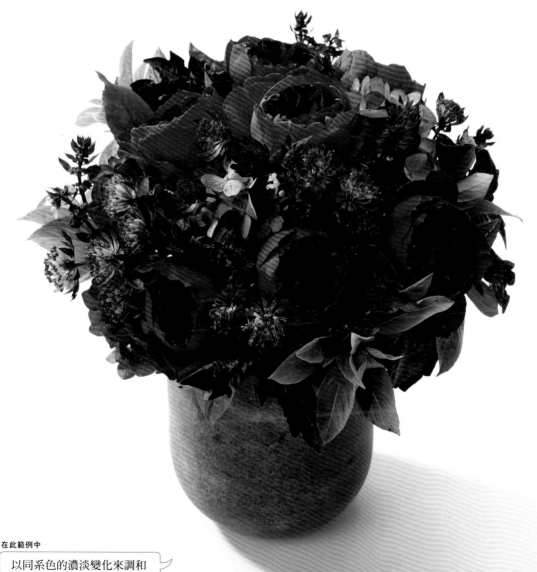

在此範例中

以同系色的濃淡變化來調和

以華麗的紅紫色古典玫瑰為主花，單純只以紅紫色來調和整體，作出在簡單中帶有華麗感的花束。幾乎感受不到動感的靜態圓形花束，成品具有高級感。這種配色透過同一色相的濃淡變化來調和，少有失敗。雖然沉穩，卻給人華麗感。

Flower & Material

紫

・玫瑰（Autumn Rouge）

・繡球花

・白芨

其他顏色

・羅勒（Queen of Sheba）

・羅勒（Purple Ruffles）

淡紅紫色

淡而明亮的紅紫色

顏色的效果・特徵・用途

◎ 雖然給人明亮可愛的感覺，色調卻不過於甜美。

◎ 讓人的心情變得溫柔安穩。

◎ 不至於像粉紅色那樣過於可愛，因此也可以用於送給男性的禮物。

配色重點

◎ 作出明暗對比之後，就可以襯托出淡色。

◎ 鐵線蓮邊緣同樣色調的淡黃色，搭配起來很適合。

◎ 透過壓抑明亮的主色，可以強調彷彿被堅實物體守護的可愛氣氛。

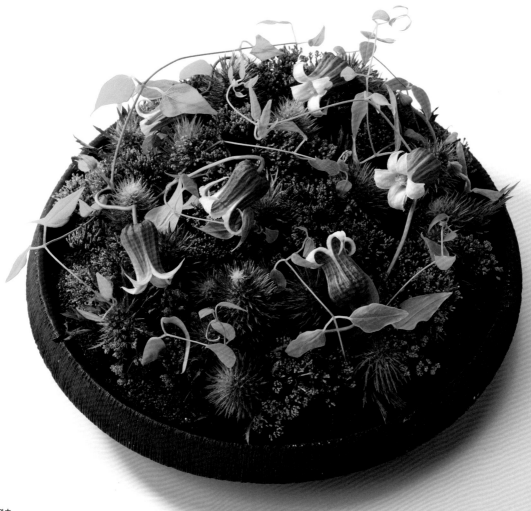

在此範例中

活用鐵線蓮的配色

鐵線蓮（Mrs. Masako）的紅紫色中又帶有黃色邊緣，天生就具備的美麗配色，給人可愛動人的感覺。鐵線蓮搭配紫薊，一者溫柔一者堅硬，透過兩種相異的花材質感與顏色所產生的對比，讓鐵線蓮的可愛感全面表現出來。建議可作為禮物，送給有品味堅持的男性。

Flower & Material
紫
・鐵線蓮（Mrs. Masako）
・夕霧草（Lake Forest Blue）

其他顏色
・紫薊
・蔓生百部
・彩砂

鳶尾紫色+藍色

搭配藍色，讓紫色展現清涼感

📖 顏色的效果・特徵・用途

◎ 雖然紫色基本上是不寒不暖的中性色，但是搭配藍色之後就可以表現出清涼感。

◎ 適合當作桌花，用在享用洋酒與海鮮的夏日家庭派對。

◎ 放在冬天的餐桌上會令人感到寒冷，因此不適合。

▷ 配色重點

◎ 適合餐桌的顏色是可以增進食慾的暖色，但是在需要營造清涼感時，推薦使用紫色與藍色的花材。

◎ 可以有效防止暴飲暴食的配色。

◎ 迷你番茄的鮮紅色可以當作點綴色。

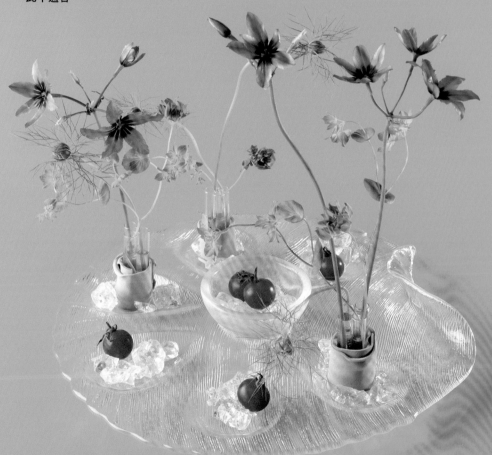

在此範例中

適合用作夏天桌花

將蔬菜與花材進行有效配置的桌花設計。玻璃花器使用了牡蠣盤。在盤中，如果四處擺上讓人聯想到冰塊的固定花材用的樹脂資材，可以進一步提升清涼感。在花材上，建議使用球根植物等適合放在淺水的花材。

Flower & Material

紫
・陽光百合

其他顏色
・黑種草
・金翠花
・迷你番茄

關於花藝色彩師

我名片上的職稱是花藝設計師‧花藝色彩師。花藝色彩師這樣的名稱，是我在開設自己的教室時加上的。

花藝色彩師的工作中很重要的一點，是可以透過顏色來作出各種品味的提案。不單單是自己喜愛的顏色，或屬於自己風格的顏色，而是能夠配合客戶的期待，以花色配色來提出建議的風格。因此，不單單是色彩理論，還必須具備花藝設計的知識與文化、室內設計、時尚、器具等各種知識。

看過以上描述可能會認為很難，但如果將這些知識逐一吸收，其實並沒有想像中困難，畢竟並不需要像學者一樣了解所有的內容相關知識細節。當然如果能具備這些知識更好。

我喜歡美麗顏色的物件及美的事物。所謂「正因為喜愛才能精通」，對於喜愛的事物，吸收的效率就會很好。首先先吸收喜愛顏色的相關知識，進而加以精通。說不定從模仿喜愛的作品開始也很好。接著，分析為什麼有些顏色對自己來說是困難的？這種顏色是哪種顏色？以色票搭配這種顏色來進行配色練習。只要能夠重複練習，在意識到問題點時，也就是學會的時候。

其實，對我來說，在各種花色當中我並不太擅長使用藍色。但是以前曾經遇到以藍色花為主題的場合，當時不得不使用藍色花材進行製作，於是認真地觀察了其他設計師的用色，並回想自己曾經作過的作品，終於克服了不擅長的藍色。

一旦克服了一種困難的顏色，就會喜歡上這種顏色。而一旦喜歡上了，使用的頻率也會增加，進而更加精通。也就是和這種顏色的關係越來越好。不要將事情想得太困難，只管試著去作，這是很重要的。

任何花色都有值得喜愛的地方。如果可以發現所有顏色的吸引人之處，那就是走上花藝色彩師的道路了。

雖然無彩色這個名稱，給人沒什麼個性的感覺，但其實這些顏色各自有個性與特色。

無彩色是在確認明暗度時，當作標準的重要顏色。依照白色→灰色→黑色的順序，就代表明→暗。如同明暗是顏色帶來的感覺，輕盈<=>沉重這樣的對比也能用在配色上。含有大量明亮白色的顏色給人輕盈的感覺。而增加黑色含量變暗之後，感覺也會變沉重。

若以花藝設計來思考，明亮的柔嫩色調所作出來的設計，就會給人明亮輕快的可愛印象。相反的，以黑色系的深暗色調作出的花藝設計，就會有厚重感，能夠展現高級感。

無彩色給人「極簡」與「現代感」的感覺。

夏天穿上白色襯衫時，背肌會自動伸直，讓人感覺舒暢，同樣的感覺在純白色的花藝設計中也能感受到。黑色花材的現代感與厚重感，可以放有黑色皮製沙發的極簡房間為意象，如此一來，應該就可以徹底表現黑色花材的優點。

灰色是容易被遺忘的顏色，在花材中灰色種類也少，有作為葉類使用的多花桉與名為白妙的櫻花。灰色具有滲透顏色與顏色之間的效果，因此在使用過多鮮豔色調的顏色而無法收束時，建議偶爾加入灰色，就可以營造柔和高級的感覺。

沒有色彩的白色・灰色・黑色等
被稱為無彩色。

無

彩

色

初 始 之 色

White

白色

「純粹」・「潔淨」・「無垢」・「雪」・「神聖」・「明亮的未來」

白色是象徵開始、光線、純潔等的清澄顏色。
純白色給人的形象是神聖無污染的無垢狀態，因此也有端正姿勢般的張力。

由於白色象徵開始、純潔等，因此自古以來就是婚禮不可或缺的顏色。在古代，白色是希臘神話中眾神的顏色，也是作為世界之光的耶穌的象徵色，在這樣的形象中，白色也象徵著明亮的未來。黎明也可稱之為「天空泛白的時刻」，這也表示白色是象徵開始與光明。

白色的形象是神聖無污染的無垢狀態，因此也讓人感到張力。穿著純白T恤時，自然會將身體端正伸直的原因，或許即來自這種張力。

以花的用途來說，雖說會立刻讓人想到婚禮，但是透過配花與設計，也能用在喪禮上。因此重要的是在搭配的葉材與花器顏色等地方下功夫，創作出能配合不同用途的設計。

◎ 婚禮的花。

◎ 喪禮的花。

◎ 裝飾在陳列極簡風玻璃食器等物件的明亮店
　家。

✕慰問用的花。

✕作為生日禮物送給年紀大的人。

白色為無彩色，雖然顏色本身容易被認為沒有特殊的主張，但因為白色是最會反射的顏色，因此在增加明亮感這方面是萬能的。隨著配色不同，白色的種類可以是純潔感的白色，也可以是有安穩感的白色，因此在配色時，要好好考慮花器與葉材的顏色。

純潔感的白色組合　　　安穩感的白色組合　　　在顏色上增加明亮感

白色＋深綠色　　　　　乳白色＋萊姆綠色　　　白色＋淡粉紅色

White

清澄的純白色、帶著乳白色溫柔質感的柔軟白色、帶著水嫩綠色的白色等，白色有許多種，也適合用在婚禮上。

○純白色
洋桔梗（Maria White）
中型的重瓣花型品種。花型有立體感，即使在高溫時期也能持久安定。
產期：全年

○純白色
海芋（Crystal Blush）
純白的小型海芋，是婚禮場景的標準花。
產期：9 至 10 月左右

○純白色
蝴蝶蘭（Mino）
不同於標準的大型蝴蝶蘭，是給人嬌小可愛感的迷你品種。
產期：全年

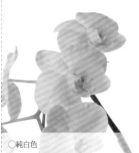

○純白色
蝴蝶蘭
在祝賀場合時作為贈禮的花，有各種大小與顏色。
產期：全年

○純白色
石蒜（Albiflora）
原產於日本、中國的彼岸花科的花。這個品種的白色當中帶著淡淡的粉紅色。
產期：8 至 11 月左右

○純白色
鑽石百合
原產於南非的花，特徵為彎翹的花瓣。有其他多種顏色。
產期：9 至 11 月左右

○純白色
大理花（Siberia）
尖凸的花瓣給人凜然感，蓮花花型的中型。雖然體積小，但是耐久。
產期：全年

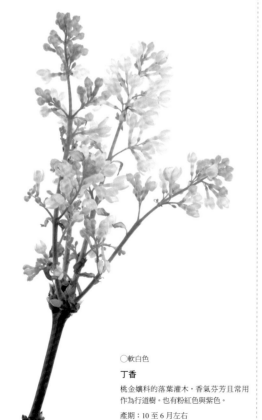

○軟白色
丁香
桃金孃科的落葉灌木，香氣芬芳且常用作為行道樹。也有粉紅色與紫色。
產期：10 至 6 月左右

○純白色
香豌豆花
豆科花春天的標準款。香氣芬芳，常見於早春時分的花店店面。也有其他顏色。
產期：12 至 4 月左右

○純白色
鬱金香（Albino）
白色鬱金香的標準品種。清澄的白色，且帶有美好香氣。
產期：1 至 3 月左右

○純白色
白色藍星花
毛毯般的花瓣給人溫暖的感覺，切口滲出的乳液容易沾染。
產期：全年

○純白色
蔥花
在花莖前端大量開有白色小型花，為蔥科的花。乾淨純潔的白色。
產期：2 至 8 月左右

○軟白色

虞美人

花苞為蠶豆形狀且長有黑毛，開出的花楚楚可憐。

產期：11 至 4 月左右

○軟白色

白蕾絲花

如同名稱所示，具備白色蕾絲的優雅姿態。原產於地中海沿岸的繖形科。

產期：全年

○軟白色

龍膽（White Bell）

給人強烈藍紫色印象的龍膽，變成白色之後，給人的感覺也不同。

產期：7 至 8 月左右

○軟白色

玫瑰（Ponytail）

圓形的花瓣很可愛，以散射花型而言屬於比較大的花。

產期：全年

○軟白色

白山菊

菊科花。小花配上細莖的明晰感。開花期間從晚夏到秋天。

產期：不定期

○軟白色

寒丁子（White Supreme）

花蕾為淡黃綠色，但是花朵為漂亮的白色。結有大量四枚花瓣的花。

產期：全年

○軟白色

法國小菊

蓬鬆的半圓球花是輕盈的乒乓花型。花色也有黃色及綠色。

產期：11 至 6 月左右

○軟白色

雪果

原產於北美的忍冬科落葉灌木。特徵是珍珠般的白色圓球狀果實。

產期：8 至 11 月下旬

○綠白色

火鶴（Vanilla）

帶有亮綠色的象牙白色。帶有光澤、輕盈的形象。

產期：全年

○綠白色

陸蓮（Meteora）

輕薄可愛的白色花瓣，使中央的黃綠色穿透可見。也常用在婚禮的場合。

產期：12 至 3 月左右

○綠白色

玫瑰（Lime）

淡白色與萊姆色混合的清涼感色調，具有如萊姆般的新鮮感。

產期：全年

○綠白色

伯利恆之星（Saundersiae）

帶著些許綠色的白色伯利恆之星是標準品種，花芯為深綠色。

產期：全年

○綠白色

繡球花（Annabelle）

比起一般的繡球花，小了一圈的小型重瓣品種。開花有蓬鬆感。

產期：7 至 9 月左右

○綠白色

澤蘭

又寫成藤袴，為秋天七草之一。一般花色是粉紅色，但是也有白色。

產期：7 至 9 月左右

○象牙白色

蒲葦

高度約2至3公尺的巨大植物，如動物毛蓬鬆柔軟的花穗十分獨特。

產期：8 至 10 月左右

○銀白色

貓柳

包覆著軟毛的花穗有很好的觸感。十分適合乾燥。隨著時期不同也有無毛的時候。

產期：全年

乳白色

柔軟明晰的溫和白色

📖 顏色的效果・特徵・用途

◎ 白色又帶著鮮乳感，給人溫和柔順的感覺。

◎ 可以用在鋼琴發表會等，具有文化氣息場合的裝飾花或禮物。

◎ 給人穩定且清晰分明的感覺，因此不適合送給喜愛華麗物件的對象。

✏️ 配色重點

◎ 純以乳白色與綠色的配色，完成的作品給人柔順的感覺。

◎ 乳白色在白色當中也屬於較為有穩定感，因此與其他的顏色容易搭配，但若搭配過多顏色，會模糊整體形象，因此要注意。

◎ 乳白色也很適合與柔嫩色調的顏色搭配。

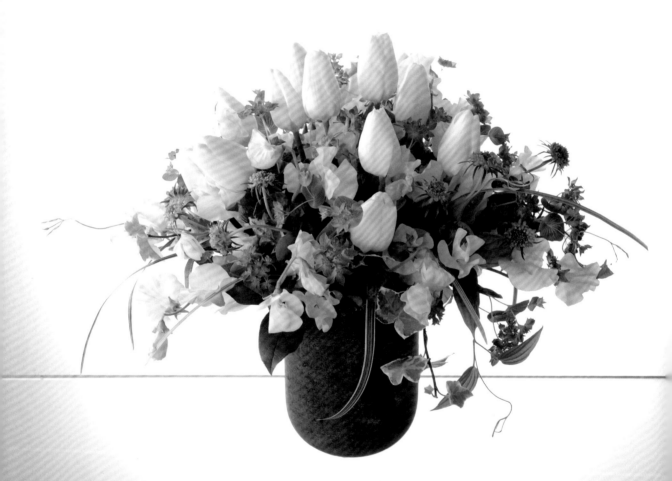

在此範例中

> 柔順的春天花束

以乳白色與綠色簡單搭配出的花束，給人溫柔明晰的感覺。舒緩延伸的葉材也是重要的素材。與其讓花材集中收束，不如以其自然的姿態彼此搭配，這樣可以給人柔和感，也能強調乳白色所具備的形象。由於乳白色是膨脹色，因此注意葉材的配置方式，切記不要過於密集。

Flower & Material

白色
・鬱金香（Albino）
・香豌豆花

其他顏色
・松蟲草
・金翠花
・蔓生百部
・常春藤
・斑春蘭
・沙巴葉

純白色

令人想到森林般的帶著綠色的清澄白色

📖 顏色的效果・特徵・用途

◎ 帶著些許綠色的白色，給人寧靜而溫然的感覺。

◎ 最適合用在想要安靜休息的場所。

◎ 也適合送給大學的教授，或有學者氣質的男性。

📋 配色重點

◎ 配色選擇以明暗作出對比，如此一來純白色與莖部的綠色就會互相陪襯，更加突顯白色。

◎ 想以白色為主角時，不要加入彩色（紅色、黃色、藍色等）。

◎ 搭配的葉材如果不選擇棕色而使用綠色，可以營造輕盈的感覺。

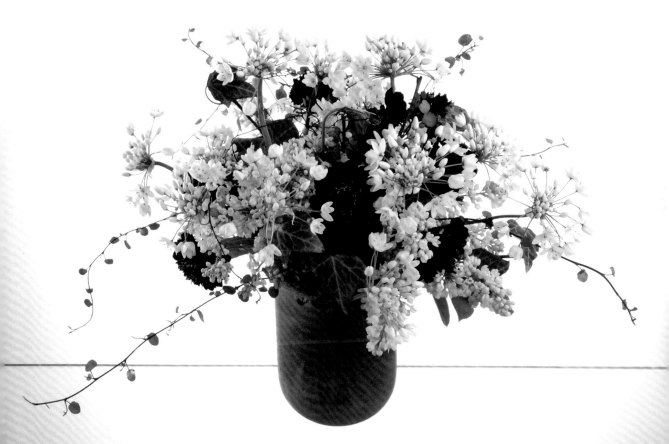

在此範例中

彷彿置身森林深處

在給人安穩感的帶綠色的白色之上，以青銅色的葉材裝飾，製作出彷彿置身在森林深處感覺的作品。以深棕色來收束作品，完成的配色具有重量感，即使男性也會喜愛。只要有明暗對比就可以表現張力，因此適合陳列古董傢俱，具有厚重感的空間。

Flower & Material

白色
・蔥花
・丁香

其他顏色
・松蟲草
・地中海莢蒾
・常春藤
・鈕釦藤
・綠石竹
・沙巴葉

雪白色

正白純潔的雪色

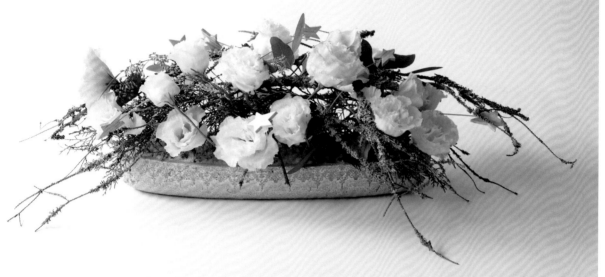

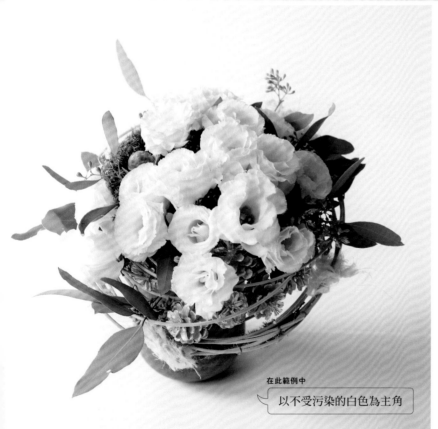

在此範例中

以不受污染的白色為主角

兩件作品給人的意象,都是屬於大人的寧靜
降雪聖誕節。無污染的純白色十分美麗,因此
搭配的素材,也以極簡方式加以調和。在上方
的設計作品中,透過木材的星狀裝飾物來營
造自然的感覺,而花束作品則以銀色的松果
增加寧靜而華麗的感覺。

顏色的效果‧特徵‧用途

◎ 讓人聯想到雪的純白色。

◎ 由於是潔淨的顏色,因此有
張力。

◎ 可以搭配聖誕節禮物或北歐
風的室內裝潢。

配色重點

◎ 為了突顯如雪一般的純白
色,配色上只選用簡單的灰
色與綠色。

◎ 有彩色(紅色、黃色、藍色
等),特別是暖色系無法襯
托白色,因此不當成配色。

◎ 花器的顏色選擇黑色或銅製
的金屬器,整體完成的感覺
更加堅實。

Flower & Material

設計作品
‧洋桔梗(Bridal Snow)
‧多花桉
‧乾葉
‧苔草
‧斑春蘭
‧沙巴葉

花束
‧洋桔梗(Rosina Snow)
‧非洲鬱金香
‧多花桉
‧乾葉
‧松果

軟白色

如輕風般的白色

📖 顏色的效果・特徵・用途

◎ 以柔軟的白色給人溫柔穩定的感覺。

◎ 舒服微風似的輕快。

◎ 由於是具有穩定感的顏色與質感,因此適合搭配和風的室內空間。

📑 配色重點

◎ 適合搭配讓人聯想到大自然的棕色、粉紅色與橘色等。

◎ 作為底座的紙質花器的白色,帶著淡淡的紅黃色,給人穩定感,因此黑色或正紅色等給人現代感且強烈的顏色不適合。

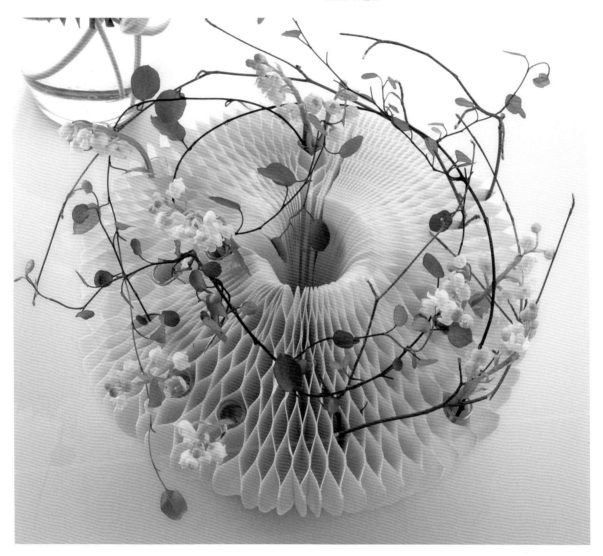

在此範例中

活用底座花器

紙製工藝品花器美麗的幾何模樣之上,添加鐵線蓮與鈕釦藤柔緩的線條,並配上鈴蘭的輕快白色,即使花材量少,也能完成給人不可思議的夢幻氛圍的作品。花器乍看之下很極簡,但其實構造複雜,因此重點在於不使用大量花材,好讓整體看起來清爽。

Flower & Material

白色
・鈴蘭

其他顏色
・鈕釦藤

泡沫白色

法絨花的溫暖白色

顏色的效果·特徵·用途

◎ 這種白色使人感覺到法絨花起毛花瓣
的質感,給人既溫暖又溫柔的感覺。

◎ 法絨花的溫暖白色配上如鉛般寒冷的
銀色,營造甜美又冷峻的氛圍。

配色重點

◎ 由於是無彩色的配色,可以對應到任
何場合。

◎ 法絨花的白色既溫暖又溫柔,因此配
上純白色、正紅色或鮮豔粉紅色的大
型花是不OK的。

◎ 背景的蛋黃色增加居家氣氛,是更讓
人感受到溫暖感的配色。

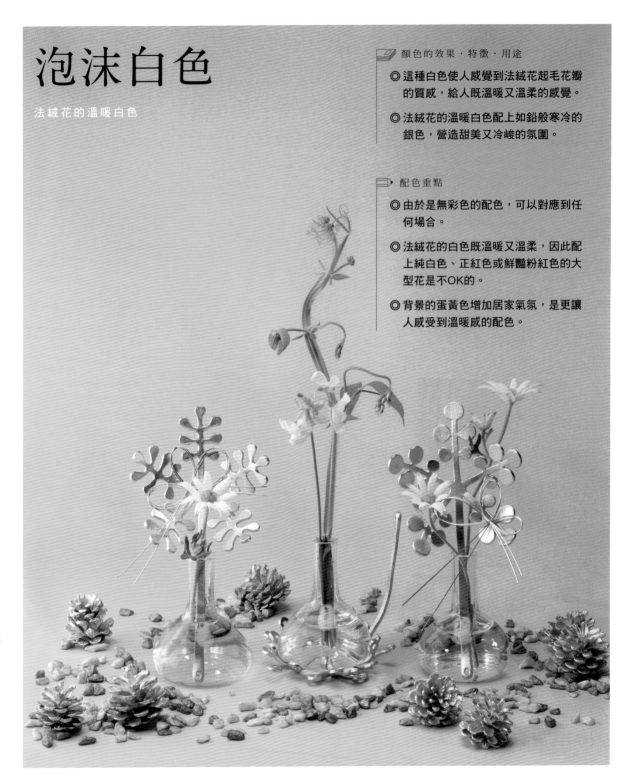

在此範例中

温暖的正月花

雖然花器為鉛製,但是有柔軟性且素材深具
個性,在這個花器中以法絨花清爽地完成了
正月的玄關花。鉛的銀色光澤因其高級的華
麗感,使人感覺到新的一年與春天的開始。法
絨花的獨特質感也令人印象深刻,因此選擇
簡單的配花即可。這樣的裝飾花兼具了冬天
的寒冷感與溫暖感。

Flower & Material
·法絨花
·宿根香豌豆花
·松果

海浪泡沫的白色

滿天星所擁有的泡沫般的白

◎ 彷彿海浪泡沫般虛幻而纖細的白色。

◎ 給人寧靜感。

◎ 由於不具備華麗的氛圍，因此不適合用作祝賀場合的主花。

配色重點

◎ 搭配米色、灰色等不強烈的中性顏色，可以形成寧靜感的配色。

◎ 雖然說搭配任何花都不會不相配，但如果不注意比例，主色可能會顯得不明確而給人模糊的印象，需注意。

在此範例中

封住寧靜的世界

以海草般氛圍的印度苦楝，與讓人聯想到白色海灘的沙子，來搭配滿天星宛如海浪泡沫般的白色。以玻璃蓋子封住花器內的寧靜世界，是讓人有種眷戀感的設計。適合放在彷彿可以享受夏天回憶的寧靜咖啡店的櫃檯。

Flower & Material

白色
‧滿天星（Million Star）

其他顏色

‧鈕釦藤
‧印度苦楝
‧松蘿

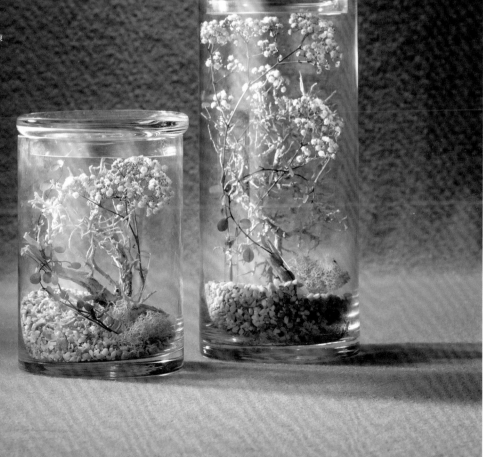

現代感代表色

Black

黑色

「黑暗」‧「不安」‧「城市」‧「陰影」
「正式」‧「高級」‧「都會感」

黑色象徵黑暗，說起來是屬於有強烈負面印象的顏色，
不過，除此之外，也散發出內斂的現代感氛圍。

從事護衛工作的保安警察，或穿著黑色服裝引導客人入店的人等，這種不能夠太顯眼的幕後工作者，其工作穿著多為黑色。如果白色是反射光線的最明亮的顏色，黑色則是吸收光線而成為陰影的顏色。黑色通常給人負面印象，但在時尚領域給人的印象卻是「正式」、「高級」與「都會感」。世界知名的川久保玲與山本耀司等品牌，是表現日本潔淨纖細精神的代表性服飾，我認為兩者也都是表現出日式黑色的品牌。

在花材當中，並沒有純黑的種類。有帶著褐色的看似黑色的黑色，也有帶著紫色的黑色。

完全不具明亮感的黑色，可以表現出內斂現代感的氛圍，因此推薦可以用來裝飾混凝土牆壁或純白空間，表現出都會感。

◎ 可放在都會感室內設計的高級品牌的櫃檯，或作為櫥窗裝飾花。

◎ 當作禮物送給喜愛黑色服裝與個性物件的貴婦。

◎ 從事攝影師等藝術工作的男性友人個展時的祝賀花。

✕送給小孩的禮物。

✕作為裝飾花，放在玩具賣場等充滿鮮豔顏色的地方。

由於黑色花材十分內斂纖細，因此不適合與鮮豔色彩搭配。黑色與深紫色、黑色與棕色等，以暗色調加以調和，可以真正展現黑色花材的美感。搭配白色以大膽地展現對比，也會相當出色。

不適合彼此搭配

黑色＋鮮橘色

以暗色調展現美感

黑色＋暗紫色

展現對比

黑色＋薰衣草色

Black

黑色

雖然沒有全黑的花,但是作為黑色使用的深棕色與深藍色、酒紅色等顏色。隨著產期不同,也有顏色較淺的種類,但是這種色調的變化也很美。

●黑色
觀賞辣椒(Conical Black)
帶有光澤的圓潤三角形果實,可以其光澤作為作品的點綴。
產期:8 至 11 月左右

●黑色
石斑木
又寫作車輪梅,是薔薇科花材的果實。從紫色開始逐漸變黑,花為白色。
產期:10 至 11 月左右

●黑色
李子
約手掌大小的大型李子果實。雖作為實用,但拿來製作花藝設計也很有趣。
產期:8 至 9 月左右

●黑色
黑豆
正月料理的代表食材,乾燥之後可以當作作品的點綴。
產期:全年

●黑色
觀賞辣椒(Black Pearl)
圓形帶著光澤的姿態,彷彿黑珍珠。以莖為單位來使用,或只使用果實都可以。
產期:8 至 11 月左右

●棕色系黑色
火鶴(Red Duchess)
從深綠色到棕色感的黑色等,個體之間顏色差異很大。心型的大片葉材。
產期:全年

●棕色系黑色
鬱金香(夜之帝王)
如同別名「黑色英雄」(Black Hero)所示,給人黑色冷靜的感覺。重瓣花型。
產期:12 至 3 月左右

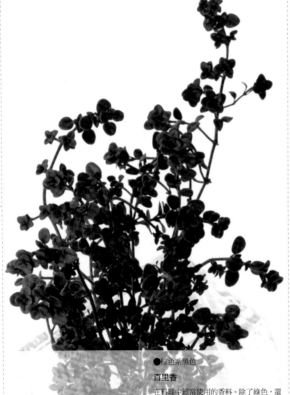

●棕色系黑色
百里香
在料理中經常使用的香料。除了綠色,還有紫色系及帶斑紋的品種。
產期:全年

●棕色系黑色
心葉香雪芋
葉面帶有光澤,從紅黑色到綠色等有許多品種。
產期:全年

●棕色系黑色
非洲菊(Mini Skirt)
深橘色的極短花瓣,另外也名為Black Ball。
產期:全年

●棕色系黑色
多肉植物(Echeveria)
耐乾肉厚。有許多品種,其中也有接近黑色的品種。通常以盆栽方式流通。
產期:全年

●棕色系黑色
東北石松(不凋花)
新鮮狀態是綠色的,這裡的是經過保存加工過程之後的不凋花種類。
產期:全年

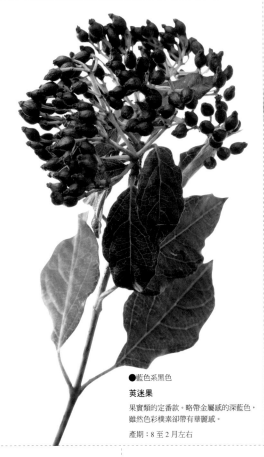

●棕色系黑色

尤加利

有許多品種的尤加利，強調葉落之後果實的顏色也很有趣。

產期：全年

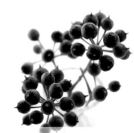

●棕色系黑色

常春藤果實

放射狀地結成果實。含有深綠色的黑色果實，深具韻味。

產期：全年

●藍色系黑色

莢迷果

果實類的定番款。略帶金屬感的深藍色，雖然色彩樸素卻帶有華麗感。

產期：8 至 2 月左右

●棕色系黑色

黑色蕾絲花

小型花聚集的姿態宛如美麗的蕾絲網。即使花是黑色，依然給人輕盈感。

產期：10 至 5 月左右

●藍色系黑色

枸子

原產於紐西蘭，也用在混種盆栽中。

產期：全年

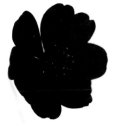

●酒紅色系黑色

巧克力波斯菊

不單單是顏色，味道中也帶著些許巧克力的香氣。天鵝絨似的質感。

產期：3 至 10 月左右

●酒紅色系黑色

海芋（Dark Red）

含有大量黑色的深酒紅色，高級且具都會感，給人清爽的感覺。

產期：全年

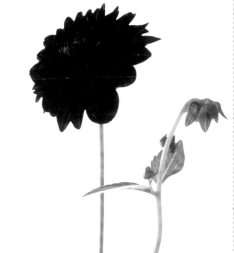

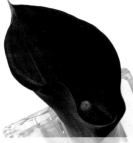

●酒紅色系黑色

海芋（Majestic Red）

紅色感比起暗紅色更強。中央的黃色使得花苞的酒紅色看起來更美。

產期：全年

●酒紅色系黑色

朱蕉（Cappuccino）

接近葉片前端帶有棕色，與深綠色搭配之後的色調深具韻味。

產期：全年

●酒紅色系黑色

大理花（Fidalgo Blacky）

乒乓花型的大理花，接近黑色的深酒紅色給人優雅感。散發沉靜氛圍。

產期：9 至 11 月左右

漆黑色

令人印象深刻且具現代感，深淵般的黑色。

✎ 顏色的效果 · 特徵 · 用途

◎在花材中屬於少見的顏色。

◎充滿現代感給人強烈印象。

◎黑色具有突顯有彩色的效果。

◎單純以黑色加以調和，營造乾淨的單色調配色。

◎可能可以添加無彩色，只要在比例上能有所差異就會有好效果。

◎如果使用黑色來配色，則會突顯植物材質感的差異。

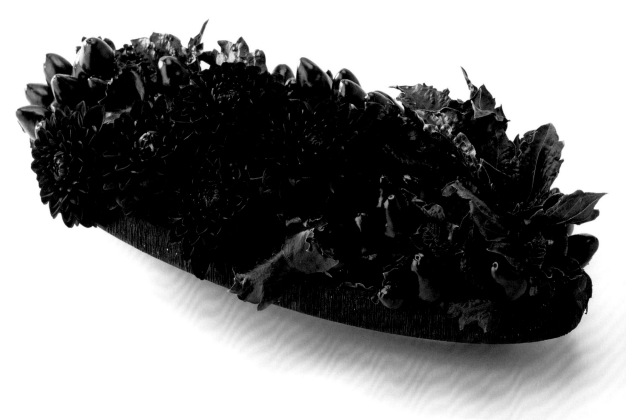

在此範例中

只使用黑色的單純配色

這個簡潔的作品大量使用深淵般的正黑色，給人強烈的現代感。由於黑色具有突顯有彩色的效果，因此在黑色果實上放置飾品，當作陳列的方式來使用也可以。純以黑色調和作品的時候，花器最好也選用黑色。不適合搭配自然風材質的物品。

Flower & Material

・大理花（Fidalgo Blacky）

・羅勒（Purple Ruffles）

・觀賞辣椒（Conical Black）

自然風黑色

酒紅色系的黑色花色

顏色的效果・特徵・用途

◎兼具成熟與沉穩優雅的感覺。

◎比起漆黑色帶有些許幽微的柔軟感。

◎適合當作送給男性的禮物。

配色重點

◎只用黑色的同一色相配色，可以產生優雅的調和感。

◎煙燻色調的粉紅色與米色也適合搭配。

◎花器最好選用透明花器、白色霧面玻璃花器或黑色花器。

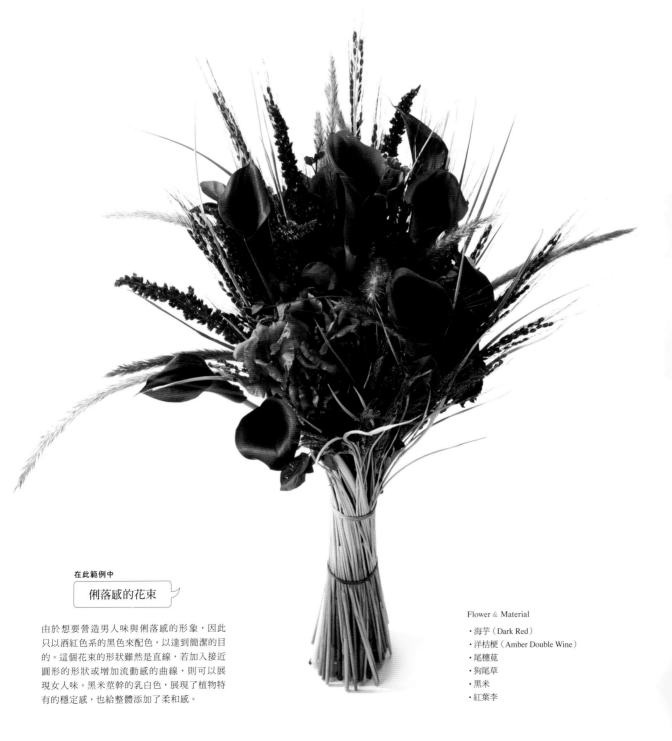

在此範例中

俐落感的花束

由於想要營造男人味與俐落感的形象，因此只以酒紅色系的黑色來配色，以達到簡潔的目的。這個花束的形狀雖然是直線，若加入接近圓形的形狀或增加流動感的曲線，則可以展現女人味。黑米莖幹的乳白色，展現了植物特有的穩定感，也給整體添加了柔和感。

Flower & Material

・海芋（Dark Red）

・洋桔梗（Amber Double Wine）

・尾穗莧

・狗尾草

・黑米

・紅葉李

關於喜愛的顏色與色彩心理學

一個人喜愛的顏色以及平日穿著的顏色，隱含著那個人內在潛藏著的色彩心理。例如，正在戀愛中的女性會喜愛粉紅色且經常穿著，而議員選舉時的決勝領帶則是紅色等。

就色彩心理學的思考方式來說，會認為喜愛的顏色與個性相關。總是充滿活力工作的人，會喜愛紅色、洋紅色或黑色等強烈的顏色，而溫柔穩定的人則喜愛柔嫩色調或煙燻色調等柔和的色彩。

如果以筆記記下，你今天想要穿著的顏色或想要使用的花色，那麼就可以了解你內在潛伏的心理狀態，及想要透過花色表現的內容。

或許是因為職業的關係，我最喜歡綠色。綠色代表和平、永遠。綠色是可以讓任何花材都顯現美感的萬用色，或許就是因為它是對花來說不可或缺的顏色，我才喜歡吧！

第二喜歡的則是粉紅色與橘色的配色。粉紅色配上橘色，由於粉紅色表現可愛，而橘色意味著健康，因此這表現出我想要兼具可愛與健康的心理狀態。第三喜愛的則是白色。白色是開始的顏色。白色也表示潔白。能夠反射所有的光線，給人明亮美麗的意象。白色與綠色相同，是可以讓各種花色顯現美感的萬能色，這也是我喜愛的理由之一。我在花藝學校當講師時才發現，在完成某件重要工作事項而將要開始新事物的時候，我就會選用白色花材來上課。似乎花色在我幾乎沒有意識的狀態中，就表現了內在心理。

為了理解自己平常沒注意到的內在，或為了理解客人的期待與喜好，請開始有意識地留意所喜愛的花色。如此一來更可以輕鬆享受花色配色，也更能與花色拉近距離。

在花色配色技巧中，中間色是扮演著連結顏色之間的重要角色。

所謂的中間色，就是顏色本身的個性弱，隨著配色不同傳遞的訊息也會改變。在花材配色、與花器顏色的搭配、質感的調配等方面，如果可以作到清楚概念且有統一感，就可以達到高級風格的配色。

綠色與棕色並不傳達特殊訊息，一般來說是不顯眼的樸素顏色。然而，只要轉換表現的方式，其好處是會成為具有穩定感的顏色，能夠適應各種空間。不過從另一個角度來說，也可能產生若有似無的低存在感，或棕色花可能會被認為是枯萎掉的花等，因此需要注意用途及裝飾的場所。

使用「連結顏色」這個功能時，綠色具有調和作用，深棕色則有收束效果。

若進一步分類，綠色中的深綠色沉穩優雅，也具有收束感，而明亮的黃綠色跟紅色與黃色相同，可以當作一種有彩色。棕色中的深棕色有集中效果，可以製造陰影讓設計作品看起來更加立體，而將淺棕色的花當作主花，則可能具備華麗感。

在本書中，為了傳遞綠色與棕色所具備的獨特訊息，因此不單是介紹連結顏色的功能，也會介紹這兩種顏色作為主色時的設計範例。

既不感覺溫暖也不感覺寒冷的顏色，
綠色與棕色被稱作中間色。

中間色

療癒之色

Green

綠色

「和平」‧「永遠」‧「療癒」‧「安全」‧「安穩」‧「自然」

療癒感的綠色，安穩且溫柔。
如同想像生機茂盛的綠色森林，
就會讓人內心放鬆，這個顏色會讓人聯想到安全感。

在歐洲，會以常綠樹製成的花圈，放在亡者的棺材上，使用常保綠意的常綠樹的原因，是希望靈魂可以永在且不枯萎。在古代精通狩獵的人，據說在獲得獵物之後就會穿上一身綠。由於所獵殺的動物是神的創造物，為了不被其幽靈所報復，所以穿上意味著和平的綠色枝幹當作護身符。

綠色對花而言是不可或缺的顏色。花莖帶綠色，葉片也帶綠色，因此即使不與其他葉材搭配，花本身就已經具備能夠讓自己看起來美麗的綠色。

但是在花藝設計中，由於會將花莖剪短，因此為了讓花看起來更美，就會搭配其他葉材。同樣是綠色，銀色系的綠色與深綠色給人的感覺就不同，因此在搭配上要加以注意。

綠色通常是當作配角來使用，在本章當中會當作主角展現。請務必享受綠色所具備的穩定、溫暖，及植物特有的美感。

◎ 作為北歐風雜貨店家的裝飾花。

◎ 作為禮物送給愛好園藝的女性。

◎ 作為裝飾花，放在陳列白色木材傢俱的明亮咖啡店櫃檯。

× 現代感高級飯店的入口裝飾花。

× 販賣運動服飾等硬質感顏色物件的辦公室或店面的花。

綠色被稱為是既不冷也不熱的中性色，因此與任何顏色都能搭配。但是，也因此如此，很難將綠色當作主角。植物中的綠色種類也很豐富，透過綠色的濃淡變化本身就可以製作出美麗的設計作品，因此建議以纖細的手法嘗試搭配各種綠色。除了綠色濃淡變化之外，搭配較不搶眼的顏色例如乳色系的白色、棕色或米色系的植物等，也可以將綠色作為設計的主角。

單純使用綠色的配色　　　以綠色為主角的配色①　　　以綠色為主角的配色②

綠色的濃淡變化　　　綠色＋乳色系的白色　　　綠色＋棕色

Green
綠色

花材本身就具有花莖與葉子等綠色部分，可以說花材與綠色之間必然有關聯性。隨著主要花色的不同，要考慮所搭配綠色的色調來加以調和。

○粉綠色
康乃馨（Mother Green）
圓形花型的標準康乃馨，帶著黃色的亮綠色給人清爽感。
產期：11 至 5 月左右

○粉綠色
洋桔梗（Voyage Green）
大型花，給人華麗感覺的荷葉邊。重瓣花型。如同白色的淡綠花色。
產期：7 至 10 月左右

○粉綠色
玫瑰（Éclair）
迷你玫瑰，其小型甘藍菜般的圓形黃綠色花朵相當獨特。
產期：全年

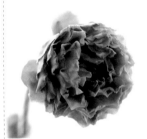

●鮮綠色
陸蓮（M Green）
顏色明晰鮮豔的黃綠色陸蓮。花瓣鮮豔，如同黃色蔬菜。
產期：12 至 3 月左右

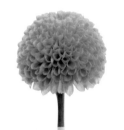

●鮮綠色
菊花（Green Ping Pong）
如同高爾夫球的圓形散射花型的乒乓菊，為淡綠色。
產期：全年

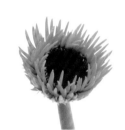

●鮮綠色
非洲菊（Green Spike）
綠條纖細的花瓣，加上有存在感的長毛絨毯般的花芯，是具有個性的非洲菊。
產期：10 至 6 月左右

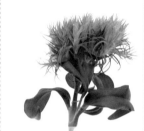

●鮮綠色
綠石竹
如同毛球般的蓬鬆質感，宛如綠球藻般。顏色與形狀都很好使用。
產期：6 至 9 月左右

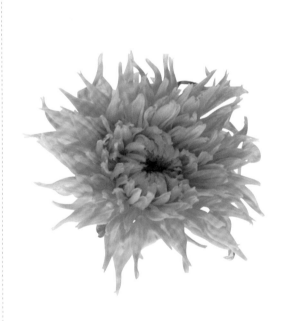

●鮮黃綠色
菊花（Galiaro Green）
發色良好的鮮豔淡綠色讓人聯想到螢光色，花徑約8至12公分。
產期：全年

●鮮綠色
繡球花（Annabelle Green）
蓬鬆狀結有大量花蕾的 Annabelle 品種的新鮮綠色。
產期：7 至 10 月左右

○黃綠色
雪球花
外型與繡球花相似，為忍冬科的落葉灌木。
產期：全年

●黃綠色
斗篷草
薔薇科，結有散落般的星形纖細花序。花莖雖細，但不易彎折。
產期：4 至 10 月左右

○黃綠色
榅桲
作為食物較常見，但其凹凸不平表面的獨特姿態，用在花藝設計中會有新鮮感。
產期：10 至 12 月左右

常綠色

📖 顏色的效果・特徵・用途

◎ 給人安心感的穩定感覺。

◎ 也具備彷彿森林浴的療癒效果。

◎ 從「再生」的意義出發，常使用在作為「永遠的象徵」的沒有終點的圓形花圈上。在歐洲可以作為喪禮上的花圈。

在此範例中

用於成年人的花園派對

意味著再生、永遠的綠色花圈。在歐洲，花圈的起源是來自給勝利者祝賀的頭飾，及在葬禮時放置在棺材上的花圈。單純以綠色配色的花圈，是具有古典感且能讓人安心。似乎也適合當作禮物，送給工作過度而希望得到療癒的女性。以蟬翼紗細緞帶作裝飾，營造柔和的氛圍。

Flower & Material

・玫瑰（Éclair）
・針葉樹
・千層樹
・珍珠葉合歡
・青苔
・緞帶

紗綠色

📖 顏色的效果・特徵・用途

◎ 柔軟寧靜的感覺。

◎ 具有穩定療癒內心的效果。

◎ 當作弔唁的花。

📋 配色重點

◎ 透過綠色濃淡變化加以調和時，可以搭配帶綠的白色來增加明亮度。

◎ 如果將帶綠的白色換成純白色的花材，則對比會更加強烈，感覺也稍微變成比較堅實。

在此範例中

療癒悲傷的綠色花束

將稱不上是綠是白的洋桔梗當作主花，設計成綠色比例較高的弔唁用花束。由於綠色具有療癒效果，因此或許多少能夠療癒遺族的悲傷。宛如夕陽時分天空的橘色，及混有黃色的粉花繡線菊的葉色，能夠添加溫然感。搖曳生姿的野燕麥及整體偏向圓形的設計，營造了和緩的氛圍。

Flower & Material

綠
・洋桔梗（Voyage Green）
・綠石竹
・野燕麥
・木莓（Baby Hans）
・粉花繡線菊
・珍珠葉合歡
・夕霧草

其他顏色
・伯利恆之星（Saundersiae）

萵苣綠色

光亮具透明感的綠色

◎ 色調明晰有氣質。

◎ 在綠色當中也屬於比較華麗的感覺。

◎ 適合當作餐桌花，用在成年人聚集的歐風花園派對上。

▷ 配色重點

◎與米色、淡灰色相搭配後，形成具備明亮感的安穩配色。

◎不適合搭配黑色、紅色與鮮豔的粉紅色等強烈鮮豔色調的顏色。

在此範例中

用於成年人的花園派對

以宛如萵苣般明亮的綠色洋桔梗當作主花，作成花圈設計。這種配色可見於歐洲的石板地。為了突顯綠色的透明感，所以輕輕添加了棕色的線條。在追求放鬆氛圍的成年人花園派對中，搭配盛有香檳的托盤，作成迎賓花也是不錯的方式。

Flower & Material

綠
‧洋桔梗（Amber D[...]
‧針葉樹

其他顏色
‧洋桔梗（Voyage）
‧馴鹿苔

優雅沉穩之色

Brown

棕色

「自然」‧「沉穩」‧「堅實」‧「時尚優雅」‧「安定感」‧「高級」

棕色由於讓人聯想到大地，因此給人安定沉穩的感覺。
彷彿身處枯葉靜靜飄落的季節，是屬於成年人的秋天代表色。

最近棕色花材種類增加，因此一般人的認知程度也隨之提高，被當作是高級且微妙的顏色來使用。

在使用棕色花材時稍微需要注意的是，在花店等陳列大量漂亮花材的地方，棕色雖然沉穩優雅，但是看起來卻像是枯萎的顏色。要考慮送禮對象的不同，不適合送給喜愛華麗感顏色的人。

在紅葉季節的秋天，有許多適合與棕色花材色調搭配的顏色。之所以如此，因為染紅的花色也都蒙上一層棕色，因此形成沉穩優雅的顏色。棕色是給人「沉穩」與「安定感」意象的顏色。以擺設紅木色傢俱的房間氛圍為藍本，花色就變得容易調和。

棕色不具備引人注目的誇張感與華麗感，賣點是其高級感，因此如何活用這個特點是使用上的重點。

◎ 用於古董傢俱店。

◎ 秋天溫暖午後的下午茶餐桌花。

◎ 在麵包店或巧克力店中放置在窗邊的花。

不推薦的用途

×春天或夏天的花藝設計。

×想要表現清涼感的桌花。

配色的基礎

由於棕色是具有獨特氛圍的優雅顏色，因此作為主色使用的時候，搭配的素材要
避免鮮豔色調花材。而花器等的質感，與其使用閃耀強烈光澤的器具，不如使用
感覺堅硬乾燥的花器。如果只使用棕色顯得單調，可以搭配乳白色、粉紅色、帶
棕色的紅色與橘色等，都會有效地增加華麗感。

不適合彼此搭配	避開棕色的樸素感	增加華麗感
棕色＋粉檸檬黃色	棕色＋乳白色	棕色＋帶棕色的紅色

枯葉棕色 帶著深紅色的樸素棕色

顏色的效果‧特徵‧用途

◎ 給人沉穩的感覺。

◎ 讓人想起結實纍纍的秋天，散發出和風雅致氛圍的色調。

配色重點

◎ 與黑色搭配，可以讓人感受到枯淡感的配色。

◎ 如果是要放在桌上擺飾，搭配深紅色也很適合。

◎ 配色上與其使用加法，不如以簡單的調和方式會更好。

◎ 不適合搭配色彩繽紛的普普風花器。

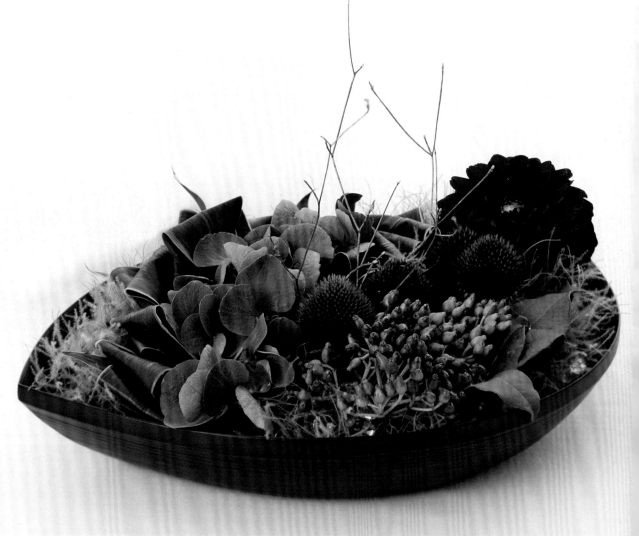

在此範例中

突顯和風品味

為了讓樸素的紅棕色看起來更加美麗鮮豔，所以選擇搭配黑色花器。黑色雖然是不太讓人感覺到其自身的顏色，但具備讓視覺上顯得鮮豔嬌嫩的效果。因為想要強烈表現色彩，因此將花材各自集中在不同地方以製造韻律。這個設計是以和風食器新作發表會的範本為意象。

Flower & Material

茶
‧大理花
‧煙霧樹
‧繡球花
‧紫錐花

其他顏色
‧朱蕉
‧莢迷果

106

咖啡歐蕾棕色

在咖啡中加入大量牛奶般的棕色

📋 顏色的效果‧特徵‧用途

◎ 能夠感受到手作溫度的色調。

◎ 以無光澤的材料來統一質感,感覺會更加溫暖。

◎ 可以作為生日禮物送給喜愛手作的朋友。

📋 配色重點

◎ 若與米色或乳白色搭配,可以讓色調更柔和。

◎ 不適合搭配純白色或黑色等明暗分明的顏色,因為這樣會對比太強烈,變成有張力感的配色。

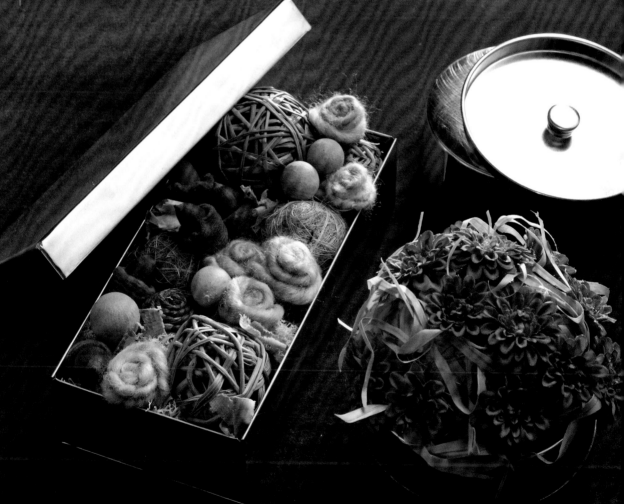

在此範例中

集合各種材料中的棕色

這樣溫暖的設計,適合送給喜愛手作的朋友。對比於容器具有的堅實感,在內容物上選擇收集有溫度的素材。除了可愛的羊毛手作花,加以大量的果實與編織球,便完成了這個可愛的設計。

Flower & Material

四角容器:
‧橡子(乾燥)
‧芬蘭青苔(乾燥)
‧編織球
‧羊毛

圓形容器:
‧木皮
‧藝術造花

更多顏色的樂趣！

顏色的搭配

色調

風格

顏色單獨使用雖然也很美，但是透過各種組合方式，

可以進一步展現不同面向的魅力。

雖說如此，配色比起使用單色還要困難，

需要注意的地方也更多。

如果能夠理解需要注意的地方及規則，

就可完成更加美麗的配色。

以下將提出配色上的重要規則與知識，

並且透過舉例的方式加以說明。

顏色搭配（Mix）

在網路上查Mix這個動詞，會發現如下解釋：

1. 增加追加的要素或部分要素。

2. 混合相異的要素。

3. 一起搭配，或集合別種東西來搭配。

在花色配色中，符合的是3的定義，也就是一起搭配，或集合別種東西來搭配。

顏色搭配時有許多需要注意的事項。在搭配具備不同要素的顏色時，如果不決定搭配規則，必然會產生彼此不適合搭配的情況。

本書會介紹以下四種簡單明瞭的代表性規則。在使用這些規則的時候，其共通點是主色（Main Color）的決定，以及注意顏色比例與配置。

進行配色之時需要注意之處很多，請參照從P.122開始的基礎理論頁面中所揭示的的配色方式。

配色時的代表性規則

規則 1 ◎ **使用色相環的三色（Tricolor）配色** → P.110

規則 2 ◎ **使用分離效果配色** → P.111

規則 3 ◎ **強調對比突顯重點** → P.112

規則 4 ◎ **依照花器顏色搭配花色** → P.113

關於「風格」（*Style*）的提案

　　花藝設計師的工作不單單是插花，在許多場合中，也需要具備能力來決定整體空間的風格，進而進行花藝布置。

　　在展示商品與介紹器具的攝影時特別是如此，若能作出風格提案（Styling），則想要傳遞的內容就會變成容易理解，而且所欲訴求的效果也會提高。

　　在建議風格的時候，如果照著以下的順序一一確定，則整體的風格就會有統一感，能夠正確傳遞所要提議的內容。因為既簡單又好用，建議將這些作為提案筆記記錄下來。

1 決定表示風格的關鍵字＆標題

例：有動感的、浪漫的、寂靜、雪中的聖誕節等。

2 決定展現關鍵字的詳細內容

・配色　　　　　　　・季節感

・材質感　　　　　　・用途（是禮物呢？還是展示用花呢？等等）

・花藝設計的形狀　　・使用場合

・使用的主花

3 花藝設計製作

4 如果是拍照攝影，要決定背景色，如果是展示用，要決定搭配的小物件等

◎ 清晰的色調給人男人味且有動態感。

◎ 集合許多小花束，可以當作迎賓花。

以活力配色
來營造熱鬧感

▱ 配色重點

◎ 在單純使用鮮豔強烈顏色的配色中加入
　黑色，可以讓整體感覺更有男人味。

◎ 將黃色小花的迷你花束，放在類似色的
　黃綠色鉢中，可以產生調和感。

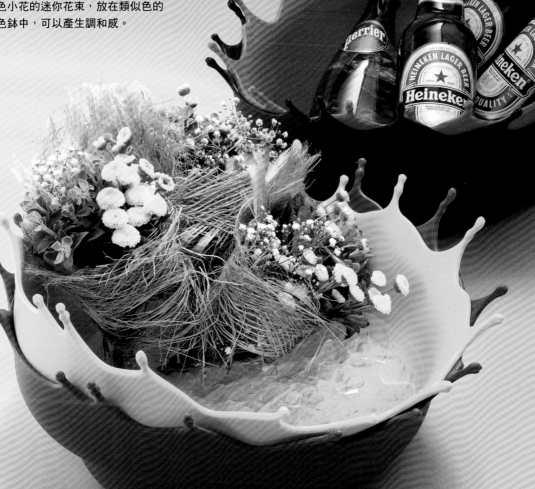

在此範例中

> 運用存在感強烈的顏色營造派對的繽紛感

同事時隔許久才相聚所舉行的家庭派對。使用具有活力
感配色的桌花，應該可以促進酒興並激發對話。花作與
酒瓶中都含有鉢的顏色，透過重複效果會讓配色更有調
和感。

Flower & Material
・法國小菊
・滿天星
・寒丁子

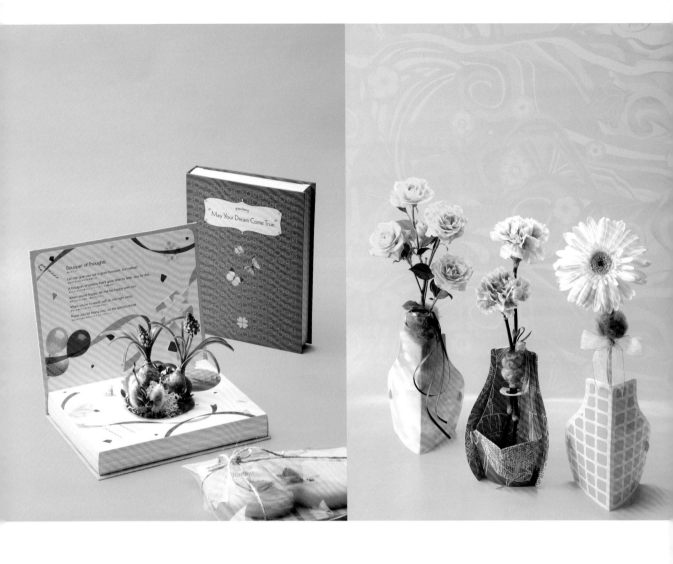

以新芽之綠來傳遞春天的訊息

📖 顏色的效果 · 特徵 · 用途

◎ 明亮的黃綠色是會讓人聯想到春天的顏色。

◎ 整體透過明亮色調加以調和，是能夠感受到溫暖春天來訪的風格。

◎ 可以當作母親節或父親節時使用的輕鬆花禮。

✏️ 配色重點

◎ 顏色清楚乾淨的明亮配色。

◎ 花材的顏色，可以選用包含在花器紋樣中的其中一色，或選用花器的對比色，用以彼此襯托突顯也會很美。

在此範例中

💬 春天感顏色的小禮物

兩個作品都是使用在近年商品中常見的紙製產品。這些紙製產品上面有獨特的故事性插圖，讓人感到歡樂輕鬆。為了活用這些插圖，在搭配的花材上也應以簡單為佳。這樣的小型春天禮物你覺得如何呢？

Flower & Material

右：
· 康乃馨
· 玫瑰
· 非洲菊

左：
· 葡萄風信子
· 黃楊
· 貓柳
· 苔草
· 常春藤

紋樣花器搭配繽紛花材與背景

 顏色的效果・特徵・用途

◎ 看似適合簡單設計的紋樣，透過配色方式也能夠與鮮豔色彩搭配。

◎ 繽紛且具有女人味的感覺。

 配色重點

◎ 粉紅色與橘色的組合是受到女性喜愛的配色方式。

◎ 在華麗和風紋樣的花器中，以花材描繪花式紋樣的感覺來完成作品。

◎ 花材的顏色重複了花器的顏色。

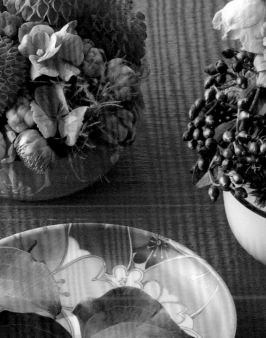

在此範例中

和風紋樣 on 花式紋樣

這種風格適合搭配白色室內裝潢且具古典氛圍的房間。粉紅色與橘色不單單帶有甜蜜感，同時也是美麗且象徵健康的配色。這種設計適合送給喜愛和服的年輕女性或賣婦。

Flower & Material

・百日草
・山防風
・莢迷果
・大飛燕草
・綠石竹
・煙霧樹
・大理花
・繡球花
・玫瑰（Eclair）
・鐵線蓮
・山歸來

以刨冰為意象的懷舊風格

顏色的效果‧特徵‧用途

◎ 將花作比擬作刨冰的設計風格。

◎ 讓人想起小時候吃刨冰的懷舊氛圍。

配色重點

◎ 由於是小型設計，因此在一個設計作品中只使用兩種顏色。

◎ 調和花器與花材的顏色。

◎ 有規則地排列色調接近的不同顏色，會形成讓人愉悅的配色。

在此範例中

讓花綻放在刨冰中

在顏色繽紛且形狀可愛的花器中，以少許花材完成的設計散發輕鬆風格。這種設計適合用在休閒風雜貨商店或小型定食餐廳的櫃檯。由於是適合放在家中欣賞的設計，因此也建議用在小孩的生日派對中。

Flower & Material

‧香豌豆花
‧蝶豆
‧松蟲草
‧綠石竹
‧康乃馨（Star Cherry Tessino）
‧垂筒花
‧常春藤

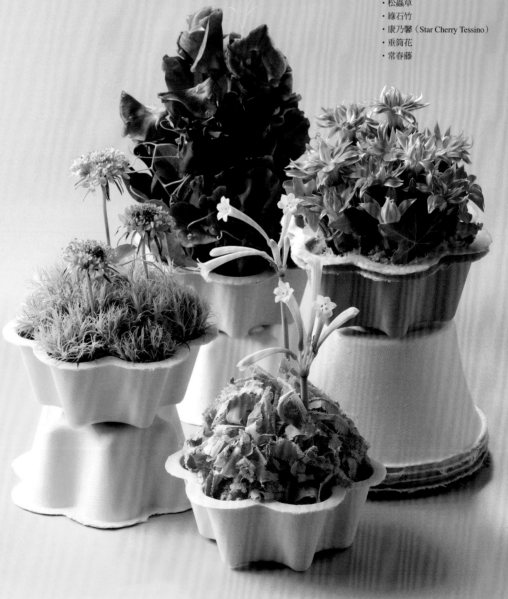

如畫般給人留下深刻印象

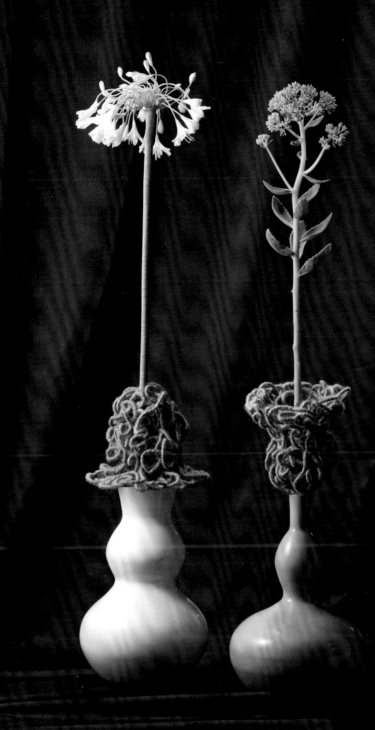

◿ 顏色的效果・特徵・用途

◎ 對比強烈，給人內斂感覺的展示花。

◎ 為了突顯以形狀為特徵的花器，不多增加顏色而選擇讓整體簡單低調。

◎ 適合放在畫廊的櫃檯。

▱ 配色重點

◎ 在背景使用深藍色會產生對比，形成具有張力的配色。

◎ 花器與花材的顏色相同，採取極簡配色。

◎ 紅色、黃色與橘色等暖色不適合。

在此範例中

冬天的花，靜止的顏色

使用少數花材，營造如同繪畫般令人印象深刻的風格，讓人聯想到寧靜冬天的來訪。將花插在高處，跟特色強烈的花器取得平衡。為了給人寧靜的印象，在顏色上以簡單為原則，將顏色限制在最低數量也很重要。

Flower & Material

・百子蓮
・萬年草
・千成葫蘆

花藝配色

基礎理論

在學習配色時
所必須了解的基本概念

1 為何看得見顏色？ ～顏色的三要素～

需要有三個要素才能看到顏色。那就是「光線」、「物體（花）」與「眼睛」。這稱為顏色的三要素。

首先是太陽或電燈的光線照射到物體，物體反射光線，而反射光形成對眼睛的刺激，這個刺激再到達大腦，如此一來我們才能夠認識物體的顏色。如果不特別去意識到顏色，我們是不會知道這些知識的。如果能夠認真去有意識地分析顏色，也可以幫助花色配色的技術提升。

光源十分重要。隨著光的種類不同，顏色看起來也會不同。因此在學習顏色的時候，建議選擇白天自然光照射的時間，在明亮的房間中學習。

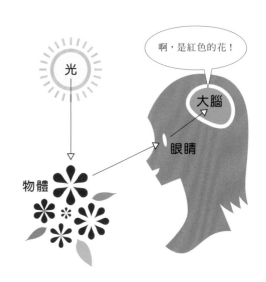

2 顏色的三屬性&色調 ～色相·明度·彩度&色調～

在學習顏色時所需要的，就是表示顏色特性的顏色的三屬性。

色相

色相指的是紅色、藍色、黃色這三種顏色。將顏色以彩虹色的順序作成的環狀稱為「色相環」。右邊的圖就是表示色相環的圖。

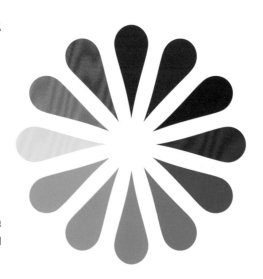

明度

指的是顏色的明暗度。白色→灰色→黑色的無彩色是明度的基準，
白色是最亮的高明度色，而黑色是最暗的低明度色。

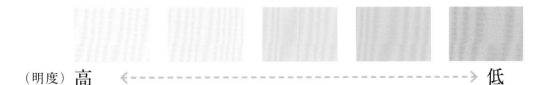

（明度）高 ⟵———————————————————⟶ 低

彩度

指的是顏色的鮮豔度。下圖的顏色是沒有混合白色或黑色的純色，
這是最鮮豔的高彩度顏色。而無論是混合了白色或黑色，混合了越多彩度就會降低，
而隨著彩度降低，原本的顏色也會逐漸變得難以辨識。

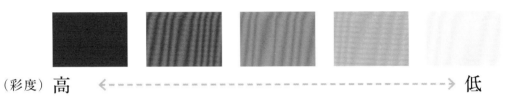

（彩度）高 ⟵———————————————————⟶ 低

色調

結合明度與彩度之後的顏色調性稱為色調。在花色配色的技巧中常使用的是以下四種色調。
（作品參照 P.115）

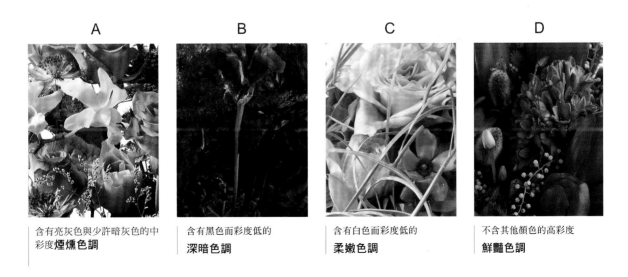

A	B	C	D
含有亮灰色與少許暗灰色的中彩度**煙燻色調**	含有黑色而彩度低的**深暗色調**	含有白色而彩度低的**柔嫩色調**	不含其他顏色的高彩度**鮮豔色調**

特別是C的柔嫩色調花材受到日本女性歡迎，可稱得上是花店的人氣顏色。在展售的時候，統一色調並以彩虹的順序排
列大量不同顏色的品項，這種顏色分類可以促進購買欲，請務必試著活用這個技巧。

顏色會將共通的訊息帶給我們所看見的物體，也就是說顏色具有訊息性。理解這點並有意識地進行配色，就能提出會賣得好的花色、引人注目的花色、受到喜愛的花色等種種不同建議。

Ⓐ顏色的寒暖。色相是重點。

寒冷・清涼（冷色）

藍色與藍綠色等冷色會產生寒冷、清涼感。

溫暖・ 炎熱（暖色）

紅色、橘色、黃色等暖色會產生溫暖、炎熱感。

Ⓑ顏色的輕重。明度是重點。

輕盈（明度高）

明度高的亮色給人輕盈感。

沉重（明度低）

明度低的暗色給人沉重感。

Ⓒ顏色的華麗、樸素。彩度是重點。

華麗

鮮豔且強烈的顏色。且顏色數量增多，會更顯華麗。

樸素

混濁黑暗的顏色。

配色技巧

所謂配色，就是2種顏色以上的組合，也就是要醞釀出美好的協調感。花色配色中有4個簡單的重點。①配合風格以選擇主色 ②顏色的搭配 ③顏色的配置 ④顏色的比例。以配色效果來說，可以大略分作統整（調和）⇔營造對比與重點（變化）兩種。

◎ 統整（調和）配色

Ⓐ同一色相配色

以一種色相來統整的配色。（參照P.10）

Ⓑ類似色相配色

在彩虹順序排列的色相環中，以位置相近的顏色加以統整的配色。（參照 P.40）

Ⓒ同色調配色（Tone in Tone）

以同一色調或接近色調來統整的配色。（參照P.56．115）

◎營造對比與重點（變化）的配色

Ⓐ對比色相配色

使用在色相環中位於遠距離的顏色所完成的配色。（參照P.53）

Ⓑ同色系配色（Tone on Tone）

使用一種色相，透過明度差的明顯對比所完成的配色。（參照P.104）

營造對比與重點（變化）的配色，具有引人注目並令人驚歎的效果。決定作為主角的顏色之後，重點是要留意顏色比例加以配色。

◎ 其他的配色技法

Ⓐ分離（Separation）配色

使用2種以上顏色配色的時候，如果配色顯得模糊或刺激感過強而無法達到調和時，可以加入無彩色（白・黑）讓顏色看起來更明亮。

Ⓑ漸層（Gradation）配色

逐漸變化的配色方式。在調和感中產生穩定的變化。色相漸層與明度漸層的作品常使用在花藝配色中。（參照P.64）

Ⓒ重複（Repetition）配色

重複顏色，使其反覆出現的配色方式。以2種顏色以上進行配色而難以調和的時候可以使用。建議運用在多色相配色時。（參照P.113）

坂口美重子（Sakaguchi Mieko）

FB・PALETTE負責人。花阿彌專業講師，日本永生花認定協會.e理事。除了負責花藝學校之外，也積極參與活用「花材」與「顏色」的空間展示、商品提案等異業合作。傳遞植物原本的顏色與姿態的美感，教授在生活中享受花藝設計的方法。著有《花藝手作婚禮》（六耀社出版）、《從基礎開始學習：花藝設計色彩搭配學》（噴泉文化館出版）等。

FB・PALETTE
http://fbpalette.com
行德校：千葉県市川市福栄 2-1-1 サニーハウス行徳 315
銀座校：東京都中央区銀座 1 丁目 28-11 Central Ginza 901

○ 攝影
佐々木智幸
岡本譲治（P.13・P.23・P.34・P.54・P.63・P.76・P.96・P.98・P.106）
德田悟（p24 下）
平賀元（花材）
奧勝浩（花材）

○ 裝幀・設計
林慎一郎（及川真咲設計事務所）

○ 作品製作助手
白川実称子
三浦昌子

○ 花材協力
株式会社サカタのタネ

○ 協力
㈱大田花き
㈱フラワーオークションジャパン

國家圖書館出版品預行編目資料

初學者的花藝設計配色讀本 / 坂口美重子著；陳建成譯 . -- 二版 . – 新北市：噴泉文化館出版，2024.05
　　面；　公分 . -- (花之道；61)
ISBN 978-626-97800-3-7（平裝）

1. 花藝

971　　　　　　　　　　　　　113005109

| 花之道 | 61

初學者的花藝設計配色讀本（暢銷版）

作　　　　　者／坂口美重子
譯　　　　　者／陳建成
發　　行　　人／詹慶和
執　行　編　輯／劉蕙寧
編　　　　　輯／黃璟安・陳姿伶・詹凱雲
執　行　美　術／陳麗娜
美　術　編　輯／周盈汝・韓欣恬
出　　版　　者／噴泉文化館
發　　行　　者／悅智文化事業有限公司
郵政劃撥帳號／19452608
戶　　　　　名／雅書堂文化事業有限公司
地　　　　　址／新北市板橋區板新路 206 號 3 樓
電　　　　　話／（02）8952-4078
傳　　　　　真／（02）8952-4084
電　子　信　箱／ elegant.books@msa.hinet.net

2024 年 05 月二版　2018 年 11 月初版一刷　定價 580 元

HAJIMETE NO HANAIRO HAISHOKU TECHNIQUE BOOK
© MIEKO SAKAGUCHI 2012
Originally published in Japan in 2012 by Seibundo Shinkosha Publishing Co., Ltd.,
Traditional Chinese translation rights arranged with Seibundo Shinkosha Publishing Co., Ltd.,
through TOHAN CORPORATION, and Keio Cultural Enterprise Co., Ltd.

經銷／易可數位行銷股份有限公司
地址／新北市新店區寶橋路 235 巷 6 弄 3 號 5 樓
電話／（02）8911-0825
傳真／（02）8911-0801